أقنعــة الحـداثـــة
دراسة تحليلية فـــي
تاريخ الفن المعاصـــر

أقنعة الحداثـــة
دراســة تحليليــة فـي تاريـــخ الفن المعاصـــر

أ.د. عقيل مهدي يوسف

2010

دار دجلة

رقم الإيداع لدى دائرة المكتبة الوطنية (759/2/2009)

709

يوسف ، عقيل .

أقنعة الحداثة: دراسة تحليلية في تاريخ الفن المعاصر / عقيل مهدي يوسف .

عمان: دار دجلة 2010.

(94) ص

ر.أ: (759/2/2009).

الواصفات:/ الفن المعاصر /

أعدت دائرة المكتبة الوطنية بيانات الفهرسة والتصنيف الأولية

الطبعة الأولى 2010

المملكة الأردنية الهاشمية

عمان- شارع الملك حسين- مجمع الفحيص التجاري

تلفاكس: 0096264647550

خلوي: 00962795265767

ص. ب؛ 712773 عمان 11171- الأردن

جمهورية العراق

بغداد- شارع السعدون- عمارة فاطمة

تلفاكس:0096418170792

خلوي: 009647705855603

E-mail: dardjlah@ yahoo.com

ISPN: 978-9957-71-102-3

الإهداء

إلى طلاب الفنون وهـم يعيشـون صدمـات الحداثـــة في المحيط، ويبتكرون عـوالمهم الطاردة للغبـار الـذري عن بصائر أبناء العصـر، والـذين يلوحـون بأياديهـم البلوريـة ويبعثـون برسائل ضوئية، شفافة، ملونة لمراكب مستقبل قادم ، يـــزرع تصحـر الروح البشري، بمساحات خضراء لا حدّ لها. هذا الكتاب (ثمرة) من الحوارات المتعمقـة والعابرة مع طلابي ونتاج تحـاور متريث مع المصادر المثبتـة والمراجـع العلميـــة غـير المتعامـلة وبأسلوب سلس وهو كتاب منهجي في تاريـــخ الفن المعاصر، يبحث في أقنعتـه الإبداعية وتاريخ تطورها.

مقدمـــــــة

في تاريخ الفن المعاصر وأقنعته الشكلانيـــة

يتطلع الباحـث والطالب وكل متذوق للفنون للبحث عن النتاجات الفنيـة التي تحفـزه روحياً وجمالياً وتستوقفـه فيها طبيعة تجربتهاالمتفردة وأي قناع يرتسم على ملامحها . بعد انقـلاب أسس الفـن وعناصره ، وتغيـرَ أنسقتـه التقليديـة ولكي يتكرس النـظام الإبداعي وتخف صدمات الحداثة ونقوى على فرز الجديد الشرعي عن الزائف لابـد لنا ان نعيد إنتاج أسئلتنـا القلقـة ،حول علاقة الفنيّ بالتاريخي وما الذي تعنيه(وجهة النظر) و(الحروب الكارثيـة) وكيف يختلف (تأويل) النتـاج الفنـي الواحد ، لما أنجزه كبار الفنانين المرموقين من رواد الحداثـة وهم ينقلبـون على الثوابـت التيقينيـة، وأهـداف المذاهب التقليديـة وهل كانت (الأقنعـة) نمطية تشمل الجميع أم إن لكل فنان وباحث قناعه الذاتـي الخاص وكل هـذه التسـاؤلات ستصب في فروع الفن التي تحث المتلقـي على مواصلة التأمـل في مجرى تطور الفنـون، وكيفية تراسلهـا مع العلوم في عصر الفضـاء والعولمة والقوى الضاغطـة.

الفصل الأول

تاريخ الفن وتأرخته

بنيـة الإطار والمحتـوى

قد يعتبر المعنيون بالفن، وقضايا الإبداع، إن التاريخ يبقى إطاراً خارجياً يحيط بضفاف النتاجات الفنية، ولا يعبر عن أسرارها أو يكشف عن تقنياتها وهذا هو عين الصواب، لأن التاريخ، يضم بين دفتيه، الحوادث والأشخاص وأحوال الأمم، وتقلبات مصائرها، بين الحرب والسلام، ولا شأن له بها (أي الفنون) لكنه – أيضا- ما يقوم به (الفنان) فرداً أو جماعة من جهود فنية، إبداعية أو تستوقفه هذه الآثار المعمارية منها، أو التشكيلية أو الأدبية، وحتى الأغاني والمسموعات، والألحان، والقصص والمسامرات فينقلها الجيل الحالي عن سابقه، ليحافظ على هذا الإرث السمعي، ويدونه بطرائقه الخاصة فيأتي (المؤرخ) ليسجل حتى هذه الوقائع الصوتية كالموسيقى الالكترونية – مثلاً- بطريقة (طبقية) تخص المرحلة التي يؤرخها .

سياقات التطور التأريخي:

مازالت الفنون تضيف الجديد إلى فنونها البدائية منذ ما كان يسمى بمراحل ما قبل التاريخ، وعبر فنون بابل، ومصر، واليونان، والصين، والهند والازتيك وسواها، وحتى يومنا المعاصر هذا .

إن (التاريخ) هو عملية تسجيل يقوم بها (المؤرخ) وهو يرصد حدثا من الأحداث التي يمّر بها مجتمع ما، في حقبة زمنية معيّنة مثل: احتلال نابليون لمصر، أو تبيّن أحوال ألمانيا غداة الحرب العالمية الثانية، هجوم قوات التحالف على بغداد في أبريل/ نيسان 2003 ولانعدم الشعور بتلك (النزعة التاريخية) في الفن، إذ تصادفنا الدراسات المتنوعة الخاصة بالنتاجات الفنية، وبالمبدعين من الفنانين، وطبائعهم، وارتباط

مآثر الفنان بعصره، من حيث العلاقة القائمة ما بين هذا الفن وما يحيطه من أبعاد نفسية ودينية، واجتماعية، وفكرية، وسياسية.

تاريخ الفـــن :

أما تاريخ الفن (فانه يعني بذلك التطور التركيبي الحاصل في (طبيعة) الفن و(بنيته) و(أسلوبه) و(أجناسه)، و(تشعباته) المختلفة والمتباعدة الأهداف والدلالات .

يحاول(تاريخ الفن) أن يربط (الروائع) الفنية وفق تسلسل خاص، وبصيغة (تطورية) فالفنان، يستثمر وسائله، ووسائطه المادية لإثارة الشعور بالجمال عند متلقيه، من خلال، التصوير، النحت، النقش، التزيين، العمارة الإذاعة الموسيقى، المسرح، السينما، الرقص، الأدب، الخزف، الخط والزخرفة الأشغال اليدوية، التصميم (الصناعي، الطباعي، الداخلي، الأقمشة،، أغلفة الكتب) والفنون التطبيقية وكل ما يخص مرئيات الفنون ومسموعاتها ومحركاتها (أي خطوطها وألوانها وحركاتها وأصواتها وألفاظها).

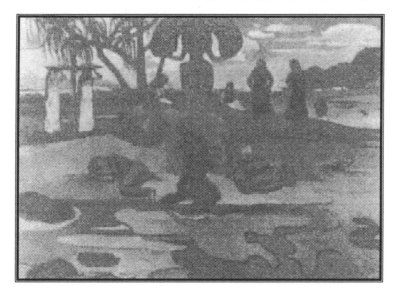

قواعـد الفـن:

يخضع الفن لقوانين، خاصة، تضبط آليته، بغرض تحقيق غايتـه التقنيـة الخاصة، وإيصال معانيه في تحصيل (الجمال والخير والحق) فالفن فاعلية أو نشاط إنساني خلاق، يؤدي إلى إبداع عالم تخيلي يتكون من (صور فنية) تجسد نظرة جمالية للواقع الموضوعي، من منطلق رؤية الفنان الملموسة لهذا الواقع، وفق مرجعيات محدّدة في سبيل الوصول إلى (الحقيقة) الفنية من خلال مقاربات الفن النسبية وما تعبر فيه من حالات (وجدانية) يمتزج فيها الانفعال الجمالي، بالفكري والعاطفي، إنها تعكس الجانب الروحي والجمالي للفنان، ولا بمعنى تقليد الظواهر، وإنما بناء ظاهرة فنية جديدة، لها كينونتها المتفردة فمسلة حموراي مثلا لا تشبه آثار تل العمارنة النحتية في مصر ويختلف نصب الحرية لجواد سليم عن أعمال (الباوهاوس).

أنواع الفنـون:

تحيلنا الصورة الفنية في (بنيتها) وهندسة معمارها إلى طبيعة تلك (المادة) التي استخدمت فيها، وطبيعة علاقات العناصر وحركتها في تشكيل (شكلا) خاصا بها وكيفية (التعبير) عن الخطاب الفني، ضمن نسقها الخاص. مثلا، تظهر منذ القدم، ومازالت نزعة مضاهاة الواقع الحياتي، بمظهره الخارجي، وهي ما سميت بفنون (المحاكاة) لأنها تصور ظواهر الحياة من خلال تمظهراتها الخارجية المباشرة، وأدلّ شاهد عليها، هي فنون (الفوتوغراف) التي تسمى بـ(الايقونية) لأنها تشبه الأصل الذي حاولت أن تنقله وبخلاف (المحاكاة) تظهر فنون (شكلية) مفارقة للمضامين والأشكال التقليدية المعروفة، لأنها تصدر عن مرجعيات مغايرة، تخص (رؤيته) الفردية والمتفردة، أكثر مما تقف عند المضامين العامة الخاصة بالعواطف

والأحاسيس والأفكار الاجتماعية التقليدية، لطبائع الناس ومظاهر الحياة ولبوس الأحداث.

امتدادات الفنـون:

تعتبر الفنون امتداداً لحواسنا الخمسة، حيث يلعب الجانب (البصري) دوراً رئيسياً في تقسيم الفنون عند تلقينا الجمالي لها. فالفنون (المكانية) تخص علاقة (الكتلة) الفنية بالواقع الموضوعي، مثل علاقة فنون المعمار (ومنه المعمار الإسلامي بطرزه المختلفة ...) بالموقع، والساحة، والشارع، والفضاء المحيط بها من مدن تجارية أو صناعية أو ريفية أو بحرية وكذلك فنون (النحت) والخزف (السيراميك) والفنون الحرفية الأخرى وهناك – أيضا- فنون (زمانية) تتعلق تكويناتها غير المنظورة بقدرة الأذن على التقاط الذبذبات المسموعة، وتكوين (هيكل) مترابط من خلال (آنات) الزمان وفواصله، وهندسة مساره الإيقاعي واللحني وفق تخيل خاص، مثل (الموسيقى) والغناء، وكذلك ما يخص إيقاعات (الشعر) .

تحول الأزمنة والأمكنـة :

وفي (المسرح) يجتمع (المكان) و(الزمان) وهما يتحولان أمام عيون الصالة لان العرض المسرحي يقوم على تفاعل الكتل الخاصة بالمنظر والأدوات (الإكسسوارات) والممثلين، والإضاءة، وطرز الأثاث وتفصيلات الأزياء، وطبيعة معمار المسرح، وفضاء الخشبة، (إيطالية، دائرية، دوارة آلية شاقولية، مستعرضة، طائرة فوق رؤوس المتفرجين، ضوئية (ليزرية) وسوى ذلك من فضاءات مفتوحة، وكذلك تضاف إلى تلك الجوانب الإطارية (الزمانية، والمكانية) وللسينما مثل هذا الضم والجمع للمكان والزمان والحركة، ولكن وفق معالجات خاصة تتحكم فيها طبيعة (الفلم) ووسائطه، وحركة الكاميرا، والمونتاج، والسيناريو، ونوع الشاشة وتكويناتها التشكيلية، وأساليب الإخراج، وخامة الممثلين التكوينية والجسمانية.

وظيفة الفــن:

يعكس (الفن) في الغالب الواقع الخارجي للمحيط و(البيئة) أي يعيد إنتاج الظواهر الطبيعية، والصراعات الاجتماعية والحالة الاقتصادية، والتشكيلات الثقافية، من خلال نتاجاته المتباينة المعتمدة على القوة الخيلية وهو يعبر عن دور تربوي خاص به، حين تكون مهمته توجيه رسائل تربوية، وإرشادية للمتلقي ويمتص صدمات نفوره، وتمرده، على واقعه ليتيح له مزيدا من احتمالات التكيف مع مجتمعه الخاص، في تقلباته، وتغيراته، وابتعاده عن سكونيته المتوارثة (من أنظمة اجتماعية وتاريخية سالفة، أو سياسات، وقادة متخلفين) وللفن كذلك (موقفا) خاصاً به، من هذا الواقع الموضوعي، حين يكشف عن المخفي، أو (المسكوت عنه) لهذا الواقع، بحيث يتيح إمكانية رفض هذه الظاهرة، أو تلك، أو الدفاع عنها، والعمل على ترسيخها وتثمينها بعد أن يتم إخراجها للعلن، وإشهارها أمام الجمهور بقوة الفن، ووظيفته الخلاقة.

اختراق القيـم:

ومن حيث (القيم) الفاضلة، يرسخ النتاج الفني، ويقترح مثالاً حياً عن الجمال، ويحث الناس على استلهام ما يمثله النموذج الفني، المبهر والجذاب من مآثر إنسانية يقتدى بها، مثل هذا التعزيز الايجابي، يضعف التعلق بتلك النماذج السلبية الأخرى المدانة، ويسهل حذفها ونسيانها لأنها باتت من أشباح الماضي المريض، وينبغي أن يتم اختراقها وإعادة بنائها مجدداً (ربما تتفق الفنون منذ القدم مع الفنون المعاصرة برفض الخداع، والحروب، والاستغلال، والاضطهاد واحتكار السلطات بيد فئة ظالمة، وسحق الأكثرية العامة من الناس تحت أية ذريعة كانت، تتخفى خلف أقنعة مقدسة، أو مدنسة).

فالجوانب الظلامية، والصفراء والباهتة من الحياة مرفوضة من قبل الضمائر الحية من الفنانين المبرزين، وكبار المبدعين في شتى الفنون وهم يثبتون (أقنعة متخيلة جديدة، ويذبحون ذلك الجمود و(التصلب) في سحنات قديمة بالية).

الرؤيـة الفنيـة:

وتمثل (رؤية) الفنان، قدرته على صياغة حركة عناصره التكوينية والشكلانية للنتاج واجتلابها من عالم المخيلة الجامحة والمشاكسة إلى عالم الواقع الموضوعي وهي التي تدفع بحركة العلامات إلى بث خطابات يتأولها (المتلقي) بما تثيره لديه من انفعالات، وأحاسيس ومشاعر وعواطف، ترتبط بتعبيرات محددةً، وخاصة بكل متفرج على انفراد، وبالذات الوقت بما تثيره فيهم مجتمعين من(مناخ) سائد يشمل الجميع، تحت تأثير طاقة النتاج، وقوته التخيلية على الطرف الماكث في صالة المسرح والسينما أو نوادي الموسيقى أو القاعات التشكيلية (الجالسري) أو فيما تبنيه من نماذج العمارات وتصاميم الفنون التطبيقية وأثاث الشوارع وتشكيل واقتطاع فضاءات المدن، وتوزيع المنتجعات وخطوط المواصلات وابتكار مراكب الفضاء، وأجهزة الحواسيب، وخطوط الانترنت، وأسلحة الدمار الشامل.

خطاب الفن:

إن كل ما ينقله الفن من رسائل صافية أو خطابات فنية ومصنوعة بطريقة حاذقة، ومحفزة، يتقبلها الجمهور بطريقة واعية أو لا شعورية، فترهف من حساسيته وتصقل ذوقه وتغني أفكاره، وتجدد من عاداته، وللفن، فضلا عن وظيفته الجمالية والمعرفية والنقدية دوراً (آيدلوجياً) سياسيا، يتداخل في أبعاد تلك التجربة الفنية، ويحرض كتل الناس للانخراط في مسيرة نضالية أو كفاحية متميزة، ويلقنهم الحلول باتخاذ وجهة نظر أو ممارسة حياتية، بما يوحيه لهم من تعزيز وغبطة بخط الحياة التقدمي والإنساني، من غير أن يفارق النتاج الفني، شكله الإبداعي وصياغته

الفنية المدروسة بدقة، واجتهاد. ويمكن القول، إن العالم كان متخلفا قبل اختراع (البنسلين) بمثل تخلفه قبل مشاهدة لوحات (بابلوبيكاسو) تماماً.

ويبدو أن تقدمية الحياة والفن تدخل في هذا الإطار، أي التقدم بالاكتشاف ومن خلال الاكتشاف (أي الإبداع) نفسه.

موقف الإنسان:

موقف الإنسان من الحياة، محكوم بوضعه الطبقي وانحداره العائلي، ويصدر في تصرفاته اليومية من هذه المرجعية الاجتماعية التي تميز عاداته عن سواه، وترسم طبيعة ميوله، وتفضيلاته ومنبوذاته، من أفكار وقيم ومظاهر سلوك، فينحاز السوي إلى العلاقات القائمة على العدل والأنصاف والتعاون، ويشجب الاستغلال والضغائن والثأر المقيت، لأن الإنسان الحقيقي الجدير بقيم الحياة العليا، هو من يتحلى بالفضائل الحضارية، المتطورة، الراقية، بخلاف آخر ينتكس وعيه، فيقوم بتخيلاته الزائفة لكي يرجع إلى الماضي محاولاً تلميعها وإسقاط فروض مفتعلة عليها فيضيع على مجتمعه فرصة التطور ومواكبة الأفكار التي تثيرها مشكلات العصر، وتحديات المستقبل، لذلك يبقى موقف الفنان تقدمياً واكتشافياً حتى بالتفاته للماضي، لأنه يؤطر رؤيته بأبعاد جديدة، صادرة من موقف راهن يخدم فيه حساسية العصر وأفكاره.

وجهة النظر :

للفنان منظوره الجمالي، الذي يشكل (بؤرة)خاصة، تتحكم باتجاهات العمل الفني، وتنبث في تضاعيفه المتفردة، فالفنان يجسم رؤيته الخاصة للحياة من خلال أسلوبه الفني، ويمكن التعرف على وحدات دلالية تخص الخير والشر وعلاقة العدالة بالظلم، وصراع الفقر مع الغنى، والتعاون والتناحر، والسلم والحرب، والتقدم والتراجع، يمكن التعرف على ذلك وسواه في نتاجات المبدعين الخالدين، الذين أثروا

مسيرة الإنسان الحضارية، بروائع فنونهم الشامخة، وبالطبع أن التحدي الجمالي والفني
والأسلوبي، ينزاح بالمضامين ليخلق لغته الفنية المبتكرة في عمل منجز خاص، يحتكم إلى قوانين
جمالية من نوع متميز، يتضح فيه مسار الجمال ويتقاطع مع القبح، ويبارك السمو في الفن،
ويدين المبتذل ويعني بالمأساوي (التراجيدي) وبالهزلي (الكوميدي) ومابين الجاد والهازل
العابث بتصميماتها الفنية الرامزة والمعبرة والمبتكرة كالروائية والسريالية والآلية التركيبية،
والتكوينية (البنائية) والتكعيبية وفنون ما بعد الحداثة .

سلالم التطور :

ورث المسار التأريخي للفنون، ثورات وقفزات تهز من الثوابت التقليدية، وتعزز متغيرات
متنامية ولو نظرنا إلى واقع الفنون المسماة بـ(الحديثة) فإننا سنرى أنها لن تكون كذلك من
غير ذلك التاريخ الطويل الذي استجلبها إلى عالم الحضور المرئي والملموس والمشخص، لقد
ورثت فنونا محدثة – إذن – تقاليدها وقوانينها الجمالية، من خلال مرورها بمراحل تاريخية
مختلفة، وما أفرزته الممارسة التطبيقية من معاناة مع المادة الخام وتشكل (الحروب) ذاكرة
دموية، تهزّ من استقرار الشعوب وتتحدى أمنها واستقرارها، وتعرضها للفناء والاندثار وفي
تاريخ البشرية القريب، في القرن الماضي، من القرن العشرين وحتى في مطلع هذا القرن
الواحد والعشرين عرفت الشعوب حروباً وحشية ضارية، لم يسبق للناس مكابدة مثل أهوالها
وفواجعها . وقد تميز (الفنان) (بوصفه ممثلاً لأنصع الضمائر، وأكثرها أحساساً بالمسؤولية
أمام تساؤلات التاريخ المصيرية).

بذلك العطاء الخصب والحيوي والمبتكر في مجابهة الموت المجاني الذي تذروه رياح
الحروب وسمومها.

الانعطاف الأسلوبي الكبير :

حدث الانعطاف الأكبر في أساليب الفنون المبتكرة بعد الحرب العالمية الأولى (1914-1918) وكذلك حدث تحولاً جذرياً آخر في الحرب العالمية الثانية (1939 – 1945) وفي الفترة الممتدة مابين هاتين الحربين المروعتين حصلت تغيرات كبرى، لتعزز من موقف الفنان ومسؤوليته تجاه عالمه الأرضي وتستحثه على مجابهة الفكرة القديمة العدوانية، بالفكرة الجديدة المبدعة، هذا النوع من المقارعة السلمية، حمل على جناحيه مديات جديدة من الحرية حفزته للانقلاب على القوانين الكلاسيكية، فنبذ ما كان يعتبر مستقراً مــــثل (الوحدة الذهبية) في الفنون التشكيلية وقانون الوحدات الثلاث في الدراما (وحدة الزمان، والمكان، والموضوع) فالفنان الحديث أنتج فنوناً ذات طبائع وأنسقة مغايرة لأسلافه من الفنانين، فنون معاكسة للفنون القديمة، ومضادة لها، ومدمرة في أحيان خاصة، لتقنّعها القديم، ومقترحة لأقنعة معاصرة جديدة .

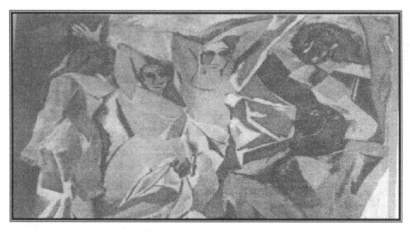

الحروب والكوارث:

استفاق الفنان غداة الحروب العالمية في القرن العشرين وكوارثها على أشلاء مدنه ومجتمعاته، ورصد التناقض في الأفكار والتصارع بين قواها وكتلها السياسية فاتخذ لنفسه مساراً خاصاً، ليعبر عن امتعاضه لعنف الواقع الدموي، الوحشي، وليلوذ في حصن ذاته الداخلية، لتعصمه من ويلات عصر الجنون الذي يوظف ماكنته العملاقة لطحن الإنسان، وهرس كينونته وبعده البشري. فقام - مثلا- الفنان (كاندنسكي) بتجاوز الحدود الفارقة بين المضحك والمبكي، ليقدم لوحة في عام (1915) تمزج مابين الجد والهزل أما الفنان الفضائحي - الآخر- وهو (دوشامب) فقدم في معرضه (مبولة) تحت عنوان(الينبوع) !! فنقل أشياء عادية وتافهة من دورة المياه ليضعها في معرض ومكان بارز وكأنها تحفة فنية نادرة ساخراً من الذوق البرجوازي لمجتمعه، بنحته الجديد المغاير للروائع الإغريقية والرومانية في (النحت) بمثل ما صنع مع لوحة الموناليزا حين مسخ وجهها (بشارب)!!

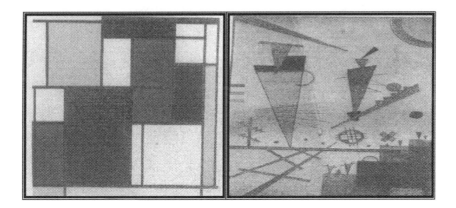

أسئلــــة الفصـــل الأول

س1: ما المقصود بأن (التاريخ) يبقى إطاراً خارجياً ؟

س2: هل توافق على أن (التاريخ) هو عملية تسجيل يقوم بها المؤرخ؟

س3: ما معنى (النزعة التأريخية) في الفـن؟

س4: بماذا يعنى (تاريخ الفن) ؟

س5: هل يعتمد الفن قوانين خاصة ؟ بين ذلك ؟

س6: ما المقصود بأنواع الفــن؟

س7: هل ترى وظيفة رئيسية يقوم بها الفن ؟ أشرحها؟

س8: ما الذي تمثله (رؤيـة) الفنان؟

س9: كيف تحدد موقف الإنسان من الحيـاة؟

س10: هل يعتمد الفنان (وجهة نظر) جمالية ؟

س11: هل يرتبط تطور الفنون بالحروب ؟ وكيف ؟

الفصل الثاني

النظرية الجمالية الحديثة

الأقنعة التقليديّة :

يبحث الفنانون المحدثون عن نظرية جمالية حديثة ليلتقون عندها في نقطة الرفض والنفور من قداسة الفنون التقليدية وأقنعتها وحاولوا محاولات شتى الحطّ من قيمها والسخرية من معالجاتها الفنية البائرة وتلطيخ هالاتها الجمالية، وتسفيل شهرتها العالمية وأخذ دعاة الحداثة الفنية ينادون بأهداف ومعالجات جديدة في الفن، بل انقلبوا على الفن الكامل، بدعوة صريحة بفن ناقص وغير جميل وغير معبّر، وبعيد عن النفع والمضامين وخلوه من (جوهر) محدد، كان في السابق يتباهى الفنانون بتوفره في نتاجاتهم أنهم، حاولوا تغيير (فكرة) المفهوم الجمالي نفسه في الفن، حتى يؤسسوا على أنقاض الفنون الكلاسيكية الرصينة (كما حسبتها العقول النقدية السابقة وهي تقيّم تلك النتاجات (القمم) وعلى ركائز جديدة، لفنون مغايرة، هازءة، ومدمرة في عدوانية أسلوبية متهكمة من تلك الحذاقة المتحفية للفنانين التاريخين الكبار ووصل الأمر -أحيانا- إلى حد الاستهتار الكامل، والصلافة المبتذلة المقيتة وهم يرفضون حتى مثل هذه المفردات لأنها ألفاظ (قيمية) (معيارية) سلوكية لا علاقة لها بالفن فوضعت قائمة مبتكرة من الاختلافات عن تلك الأسس النظرية القديمة، وعن تلك المعالجات التطبيقية في الإنشاء والمعمار التكويني للنتاج الفني على سبيل المثال جاء (رودان) في تمثال (المفكر) ليجعل من رأس تمثاله أكبر من الحجم المتعارف عليه في ما يخص (النسبة الذهبية) اليونانية والرومانية وفي عصر النهضة مثلا!! فتزعزعت (النسب) بين حجم الرأس الكبير هذا وحجم جسمه الضئيل بتفاصيله الأخرى.

واليك مثلا آخـر:

حيث يتساءل النقاد المصدومين بلوحة تحتفي بـ(حذاء) فلاحة!! للرسام (فإن كوخ)، بلونها القاتم وشكلها المشوّه الثقيل وكأنه قطعة رطبة تشربت رطوبتها من الحقل الزراعي الذي تتعهده الفلاحة بالرعاية اليومية الشاقة، فتفطر بمثل تفطر

التربة وباتت أخاديده تعكس الهم والأسى الذي ألمّ بصاحبته. يتساءل هؤلاء المندهشون بارتفاع أسفل الإنسان، (أحذيته) لتعلق في لوحة على رؤوس المشاهدين، الفاغرين أفواههم من هذه الجسارة التي تجعل من قطعة خلقة موضوعاً جمالياً!! وفاتهم أن يروا فيه بضعة جمالية!! سيكشفها النقاد الجدد، والفنانون الجدد بحساسية، مغايرة حتى أن هذه اللوحة أصبحت اليوم غير مستفزة لذائقة الجمهور.

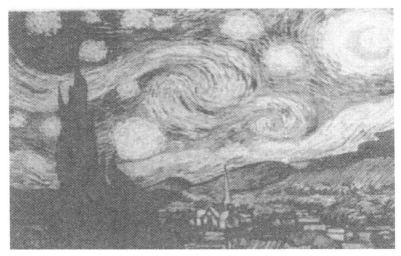

شكلانية اللوحـة:

إن إصرار فنان الحداثة على إبراز (شكلانية) اللوحة وسواها، وتعزيز (تخييلتها) وتبدل (تقنياتها) أضعف من تأطير (الموضوعات) ذات المضامين الاجتماعية الواضحة، وأعطى الأولوية لتشكيل الوحدات البصرية بتراكيب فنية مستحدثة، بعيداً عن الوصاية الأخلاقية والمنطقية وكأنه يستبدل في لوحته (النوتة) الصوتية في الموسيقى إلى (نوتة) لونية وتكوينية، تنأى بشكلها التجريدي عن المحاكاة المقلدة للأشياء الواقعية، والشخوص العاديين في الحياة، ومظاهر الناس وأرديتهم وأسواقهم ومخادعهم ومعاملاتهم وعباداتهم في دور العبادة فأين هذا الموضوع في لوحات

(كاندنسكي) اللونية المجردة، أو في تعامد الخطوط في تشكيلات (موندريان) الخطية الملونة؟ ولكي تتم المجابهة أكثر مما ينبغي تم إقصاء (باليت) الألوان، وجرى توظيف خليط من النفايات الورقية والمعدنية والأجهزة المستهلكة الصدعة لإقامة تمثال من كتل الجليد والرمل أو صرح من علب الصفيح، والقناني المتروكة، ليتفننوا بصنع نتاجات غير دائمة، وذات عمر زمني قصير، إذ ألغى هؤلاء فكرة رصينة مثل ديمومة العمل ومقاومته للفناء ولفترة زمنية طويلة، تبث خطابها لا لجمهور عصرها، بل للعصور المقبلة كافة.

الشكل ورفض السرديات:

يزحف إذن الشكل بتكويناته ونسق علائقه اللونية والشكلية والحجومية والملمسية، وخطوطه ومساحته الفراغية ليخلق جوّه المتفرد والاستثنائي، ويحوز على قيمة تعبيرية تشتمل على وجهة نظر الفنان في طريقه طرح لغة فنية تبتعد عن إيصال معاني مكشوفة كما كان يجري الحال في السابق. بل تغيرت النظرة للفنون، ولم يعد الفن معنياً بالأجيال القادمة، أو مخاطبة الناس المعاصرين لفترة ظهوره، بل جرى التأكد على (الرسالة الفنية) بتقنياتها ذاتها وبلغتها الإنشائية التصويرية الخالصة من تعالقها المضموني والاكتفاء باستقلال الشكل عن محيطه الاجتماعي، وعن الموضوعات الحياتية المباشرة وكذلك عن تلك اللوحات المحاكية القديمة للطبيعة، ومحاولة صنع طبيعة ما كانت مرئية ومعروفة، كما جرى تقديمها في عالم اللوحة المبتكر فلا يقدم الفن بهجة للناظرين المخدرين باستنساخ أشكال الواقع الخارجية ومضامينه الساحرة، بل غلق عالم السرديات الدرامية، والانفعالات العاطفية، والبحث من خلال هذا العالم غير المرئي عن شواهد أسلوبية فنية تصنع صورها بقوة المخيلة، لا بقوة الخطابات الذهنية والعلاقات السببية المنطقية، إذ حل محلها انفعالاً جمالياً خالصاً.

مذاهب فنيـــة:

وسعت الفنون الحديثة من أطر المصطلحات القديمة وطورتها، وخلعت عنها مألوفيتها، بعد أن غربتها بوسائط فنية تلفت النظر إلى نفسها، والى طريقة توظيف عناصرها وآلية اشتغالها، فلم تعد الكلاسيكية، القديمة، التي عرفت في فترة الإغريق والفراعنـة والبابليين، مع اختلاف المعالجات الأسلوبية لكل منها، هي المثال المناسب لفنون الحداثة، بل انحرفت تماماً وبشكل جذري عن اشتراطاته وقوانينه الإبداعية حتى اتخذت فنون القرن السابع عشر لنفسها مهمة انبعاثية للفنون القديمة المندرسة، فالفرنسيون - مثلا- في الأدب حاولوا تجديد الكلاسيكية القديمة.

تجديد الكلاسيكية :

حاول الكاتب تجديد هذه الكلاسيكية كالذي شاع في كتابات (كورني) و(راسين) و(مولير)، وفي فنون التشكيل كالذي جرى عند (دافيد) وسواه من دعاة الكلاسيكية الجديدة وكأن الحفاظ على تقاليد أسلوبية صارمة، يسبغ لفظة الكلاسيكية حتى على الفنون الحديثة نسبياً، فيجري التزوج بينهما لأن صفة الاتزان والثبات والتكامل الفني في إنشاء التكوين وترابط الأسس والعناصر الفنية تحقق الوضع المناسب لمثل هذه التسمية المتوازنة والمتعادلة لمعنى (الكلاسيكية).

الرومانيكية وبداية الحداثة:

وتظهر (الرومانتيكية) من بين المذاهب التي تنخرط في تلك الفنون التي باتت قديمة نسبياً، قياسا للفنون الحديثة، وان اشتركت بينها بعض المنطلقات من حيث رفضهما للمعايير الكلاسيكية، فالرومانتيكية رفضت المنطق العقلاني وتحللت من قواعد الكلاسيكية الصارمة، وأسبغت قيما خاصة على المواضيع العاطفية وتأجيج الانفعالات والمبالغة في المواقف الدراماتيكية، وأعطت أهمية مركزية (للفرد) وميّزته عن الجماعة، مثل لوحة (الحرية تقود الشعوب) للرسام (ديلاكروا) عن البطلة (جان

دارك) ممثلة للشعب الفرنسي الثائر بوجه المحتل الانكليزي، هذا البحث عن خصائص الفرد أكثر من الجماعة، هو الذي برّر للرومانتيكية تطرفها الواضح في تقديم شخصيات فائقة الجمال، أو فائقة القبح، ومتمادية الشذوذ، وغريبة الأطوار. وقادها الخيال الجامح بعيداً عن مسوغات الواقع وصدقيته، فذهبت بها تخيلاتها الفنية إلى أجواء غريبة، قصية، مثل عوالم الشرق الساحرة.

الشكل والمحمولات الحكائيـة :

اشتغل الشكل على قصص مثل (ألف ليلة وليلة) أو مصباح علاء الدين السحري والسندباد البحري، أو مثل قصص الفرسان، الذين يتمردون على سلطة القانون، ويطمحون إلى إعادة الحق إلى نصابه والاقتصاص من الأشرار، مثل روبن هود) و(فرسان المائدة المستديرة) و(الفرسان الثلاثة) أو غير ذلك من خيالات يكون موطنها الجزر البعيدة، أو الغابات البكر، أو الأماكن الخرافية العجيبة، إن الانتصار الخيالي في الرومانتيكية أبرز التناقض واضحا بين (قبح) الشكل البشري المادي وشاعرية وجمال (الروح) الداخلية وصفائها ونبلها عند الأفراد العشاق والمنعزلين عن ركب الجماعة، مثل ما نراه في قصة البؤساء للفرنسي فكتور هوجو، الذي ينتصر لروح الإنسان في عالم يحاصر فيه الأخبار ويطاردون من قبل رموز من المخبرين والشرطة والطغاة الذين لا يمتلكون ذرة من إنسانية أو ضمير في رواية (أحدب نوتردام) يظهر هذا الأحدب رغم بشاعة مظهره، وتشوهات وجهه وجسده، إذ تنتصر فيه طيبة القلب وسماحة الروح على ذلك القبح.

الضوء واللون في الانطباعيـة:

وتذهب (الانطباعية) مذهباً آخر، فهي تحتفي باللون والضوء اللاهث المتغير، سريع التبدل والزوال ليُؤثر على حساسيتنا ومشاعرنا، فلم تعد (الوردة) -مثلا- شيئاً منقطعاً ثابتاً، بل مجرد انطباع لوني متغير يستجيب لتأثيرات الضوء والظل والعتمة والشفافية في أوقات النهار المختلفة وكذلك في نور القمر، المباين لضوء

الشمس، هذه الطبقات الضوئية والتماعاتها وتذبذبها استجابت للحقائق العلمية التي غيرت من مفهومات الضوء وفيزياويته وأطيافه التركيبية وموجاته، فانتقلت إلى الفنانين التشكيليين، لتغير لديهم المفهوم التقليدي للبناء اللوني والضوئي للوحة، أما في الأدب فكانت الانطباعية تدور أحداثها في داخل مروج الذات وسهوب الروح، ومتعرجات الروح الداخلي للقارئ أو مبرر للمرور بمثل هذه المغامرة الروحية من داخل الفرد.

أسرار الرمزيـــة:

تعمقت (الرمزية) في الإيحاء للكشف عن الغموض الذي يكتنف الحياة الداخلية للعمل الفني التي تتحول فيها الأشياء والأحداث والشخوص إلى (حالات) خاصة من الرموز المرئية، لاسيما في فنون التشكيل، أو الرموز السمعية، الأخرى في فنون الكتابة الدرامية على سبيل المثال، كما في مسرحية الكاتب (موريس ماترلنك) الموسومة: (في داخل البيت) وهي تقدم معادلة فنية من نمط خاص لما يجري في داخل روح الإنسان الذي تبحث من خلاله عن فكرة (الموت) برموز موحية، من غير الجنوح للإفصاح عن

تلك الترميزات والإشارات والإيماءات، بتحسسنا وانفعالاتنا وهي تجري في جوّ عام من التلقي أشبه بعالم من التصوف والقداسة والحلم، بحيث تظهر حياة الإنسان مستثارة من قبل قوة غامضة تدفع بها إلى مراتب عليا أو تقودها إلى الغناء، بمثل ما نراه في نص مسرحية (العميان) لماترنك - أيضا- ولكل مفردة من مفردات النص الفني، دلالة خاصة ومعان عامة، تشمل مساحة إنسانية واسعة مثل فكرة العدالة، والحرية، والنضال، والثورة، والقانون للتعبير عن تخبطات مسيرة الإنسان في حياة عدوانية تستهدف أمنه وسلامته، ورغم ادعائه بأنه يبصر هذه الشرور الحياتية ويراها، لكنه في حقيقة جوهره أعمى، وأصم، ومتصلب الحواس والمشاعر، أمام رعب الزمن وسطوته وتحديه لحياتنا الوجيزة، المنطفئة على حين غرّة.

الهندسة التجريديـة:

أما المذهب (التجريدي) فهو - أيضا- من بين المحاولات الرائدة لتغيير تضاريس التركيب الفني، وهندسته التصميمية وبناه الإنشائية، ويرفض هذا المذهب مظهر الأشياء الحسّية ومألوف أشكالها الحياتية الواقعية، وتشخيصاتها الإنسانية، أنها تغادر هذه المظاهر، لتبحث عن لغة غير واقعية، وترسم صفات تدرك بالذهن وضوابط العقل والمنطق الفني أكثر مما تدرك بالحواس مثلا: عندما يريد الفنان التجريدي رسم (شجرة) فإنه لا يرسم لها ساقاً وأغصاناً وأوراقاً وثماراً بل يجردها إلى بضعة خطوط ومساحات لونية وأشكال هندسية، لتوحي من خلال شكلها المجرد هذا، وتقاطعات ألوانها بتكوين جمالي عن (شجرة) غير مرئية كما الحال في السابق، لأنه لا ينقلها كما هي في الواقع وإنما كما يجردها في عقله وتخيله.

تفوق الشكل السريالي:

في حين تذهب (السريالية) في غلوها (الشكلاني) كل مذهب! وتتجه في معالجاتها الفنية لتؤكد على انحلال الأشياء الواقعية لصالح الأشكال الغريبة المبتكرة، وكأننا نندفع في عالم حاشد من الأحلام والجنون والمتاهات، حيث يضمحل دور العقل والمنطق الحياتي العادي، ويتصدر اللاشعور واللامنطق والحلم والفوضى على عالم اللوحة، مثلاً كان الفنان (سلفادور دالي) يحول أشكال الطبيعة إلى كائنات غريبة، وكأنها تحمل ملامح بشرية، ومن زوايا منظورية كثيرة متشابكة مختلفة وتتبعثر فيها (البؤر) المنظورية هذه لتحطيم أطر المألوف وزواياه وأشكاله وحجومه، فتجد مناظر بحرية وشاطئ فيه خزانات مركبة على أشكال بشرية مجوّفة ومنحلة ، أو ساعات مائعة وكأنها بيوض دجاج وهي في المقلاة! أو أثداء نسائية متخشبة أو ممطوطة بطرائق تجنح فيها المخيلة الفنية، لتحول هذا الواقع الجديد إلى كينونات تضم مخلوقات طبيعية محرفة بالكامل عن أصلها، ومركبة وفق نسق جديد من

العلاقات والعناصر البصرية التي تقطع مرجعياته الواقعية، وتدمجه في عالم (اللوحة) أو (الشريط) السينمائي كالذي يظهره المخرج السريالي (بونويل) في تلك العين البشرية، المقطوعة من منتصفها بموس الحلاقة!!

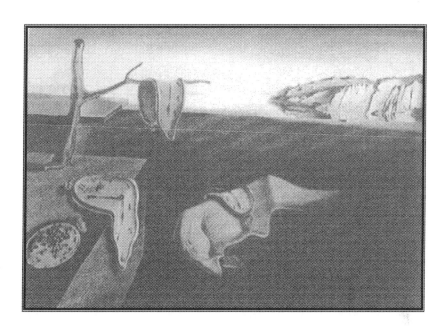

صدمة الشكل الالكتروني للموسيقى:

هذه الروح الصادمة انبثت في الموسيقى الالكترونية لتقوض من نسيجها وبنائها المنسجم المعهود وتحشوه بالضجيج والمفرقعات والمؤثرات الغرائبية وكذلك دهمته بمنجزاتها، العروض المسرحية، والروايات، والقصائد وأفلام السينما بأعاجيبها الخارقة، ومعالجاتها الخرافية و(الفنطازيا) التي ستستبدل تجلياتها في فنون الحداثة تبعا لكل جديد تبتكره في عالم الألحان والأغاني وسماع أصوات عجزت عن التقاطها الأذن البشرية في عهودها السابقة.

السمات الفنية المعاصرة:

يحصر الناقد والباحث الإنكليزي (هربرت ريد) سمات الفن المعاصر وفق تقسيمات محدّدة، منها : (التفكيرية) ويقصد بها الفن الواقعي والانطباعي، لان هذا الفن يتميز باقترابه من مظاهر الواقع، الذي نتعرف عليه في حياتنا اليومية، فهو يشخص تلك العلامات الواقعية أو تراه يقدم (انطباعا) مباطنا للواقع، ولكنه نابعا من مصدر (ذاتي) غير منشق عن طبقات الواقع نفسه، ويقترب من الطريقة التقليدية في الرؤية والنظر الذي نألفه في الحياة نفسها.

والنزعة الثانية هي: (الوجدانية) ويراها هربرت ريد، متمثلة بالفن (السريالي) و(المستقبلي) ونجد في هذا النمط غلواً تخيليا، يرفض مظاهر الواقع وقيمه، ويطمس الرؤية التقليدية، ويتحمس للاندفاع في أجواء الجنون، بحثاً عن صور فائقة التخيل، فيسجل حركتها الخيالية هذه النابعة من اللاشعور الإنساني والمحولة للطبيعة في هذه النتاجات الفنية والمحرفة لأشكالها وطبائعها وماهياتها.

نزعـــات تعبيرية:

وهناك - أيضاً- النزعة (التعبيرية) وهو ما يميز الفنون التعبيرية التي تعبر عن فردانية المبدع وذاتيته الشخصانية، وتعكس رؤيته الخاصة عن الحياة، بحيث تبدو هذه الأشكال والتكوينات المتفردة وهي مشوهة، حافلة بالانكسارات الضوئية والظلال المبالغ بها، وكذلك تتحرك فيها وجوه وأقنعة وستائر وتتخاطفها الأضواء والمؤثرات الاصطناعية والميزانسينات المخفية والمنبعجة والمنحرفة والمشوّهة، والمنزاحة عن القاعدة العادية للنظر الواقعي.

وأخيراً، ما يسمى بالاتجاه: (الحدسي) الذي يميز الفنون (التكعيبية) وهو ما عرف به (بابلوبيكاسو) و(براك) حيث نرى أوجه مختلفة ومن زوايا مغايرة للشكل

الواحد الذي يطمس فيه المنظور التقليدي الذي أرست أسسه فنون ونظريات عصر النهضة الأوربية.

الخامة والحدس:

وتعمق (الحدس) كثيراً في الفنون التي تظهر (خاماتها) وتتصدر النتاج الفني، فيتحرك من المساحة التخيلية الواقعة فوق معطيات الحواس الخمسة، وبذلك تتحرك هذه المواد مثل الحديد، والبلاستك، والأشرطة والأسلاك والزجاج والجلود والبرونز، وقطع الغيار، مثل المواسير، والأحواض في نطاق ما فوق الحسّي، لتؤدي دوراً خاصاً يتعلق بما يقدمه الفنان من إمكانيات في عمله الفني، قابلة لكي يجعل منها المشاهد تجربة (حدسية) متميزة جمالياً. حتى أن اللوحة في (أوب – آرت) وآخر التوصلات البصرية التموجية الغامضة، والتي يشكلها الوعي لدى المتلقي ويؤطرها بطريقته الخاصة، ليكون لها هيئة (Shaape) وشكل (Form) ودوال حسّية لونية وضوئية معينة، حتى هذه التجارب مازالت عرضة للنسف والإقصاء أمام

رعشات الفن ورغائبه السرّية التي تتوسل العلم، والتقدم التقني الهائل لخدمة مآربها، فتضم عناصر جديدة من خارج الإطار المحكم للوحة أو للصنيع الفني التشكيلي التقليدي، وتخلط بقصدية واضحة، وبتشوش متعمد مابين البنية السطحية للوحة بالبنية الحجومية والملمسية للتمثال بالبعد الهندسي والمعماري والتصميمي الرقمي في النتاج الفني الواحد.

تطور المسرح الحديث:

ويمثل هذا الركب الفضائي المتطور للفنون المختلفة استجاب المسرح (الملحمي) الذي نادى به (برخت) إلى التراث الحافل الذي تركه المسرح العالمي، والى تجربة (ستانسلافسكي) التي حاول برخت استكمال شوطه خلال تطويرها وفق معالجات جديدة، أبعد مما أراده رائد المدرسة الواقعية هذا في زمن الصراعات الأيدلوجية الكبرى واختراق الفضاء الكوني وانتصار أبناء عصر العلم أنهك برخت في تطوير كتابة النص الدرامي، وأساليب الإخراج والتمثيل التغريبي بتوظيف التقنيات البصرية والسمعية والحركية، خلافا للتغيرات الأرسطية، وتجلياتها المختلفة، ففي عالمنا المعاصر، ظهرت نظريات جديدة، ومنها هذه (الملحمية) البرختية التي انقلبت على (الإيهامية) الواقعية، وأرادت أن لا تكتفي بتفسير العالم، بل تغيره حسب منطلقات الفلسفة (الماركسية) الموظفة في الفنون.

فليس المهم، لهؤلاء الدعاة الجدد، تقليد الواقع ونقل الحياة اليومية، بل تطوير نزعة نقدية للواقع لدى المتلقين، من خلال وضع مسافة مابين العرض المسرحي ومتفرجه أي يجعل (المألوف) غريباً، باستثمار (الراوي) الذي يسرد الحكاية ويستعرض الأحداث (الأسطورية) و(الغريبة) والحافلة (بالحكمة) ذات اللبوس الشرقية القديمة في الغالب، أو الموضوعات الخاصة بالعلاقة القائمة مابين السلطة القاهرة لإرادة المجموع، أو الدكتاتور والشعب المستلب وصراع التاجر مع الأجير الذي يقود إلى قتله بحجة الدفاع عن النفس، في (محكمة) هي امتداد لفكرة الاستقلال

والاضطهاد نفسها!! أو صراع (الملاكمة) أو علاقة التاجر بالفقراء !! وتوظف هذه العروض الملحمية (البرختية) أيضا (الشعارات) السياسية المكتوبة على شكل (لافتات) أو شرائح فلمية أو أشرطة ووثائق تستقطب الناس لخدمة نظرية سياسية مطلوبة أو إدانة موقف مرفوض من قبل الجمهور العام العريض.

فضلا عن استخدام (الأغاني) لزيادة وتيرة الحدّة الإيقاعية المسموعة للتعبير عن موقف خاص من الأحداث، وعرض نضال الإنسان المكافح ضد الطغيان والاستلاب من أجل تكريس روح القانون والعدالة الاجتماعية، وضمان الحقوق المدنية للناس، وحرية التعبير، وإيجاد فرص العمل والانخراط في الأحزاب السياسية، التي يراها (برخت) في الاتجاهات الثورية الاشتراكية والتي تكافح بدورها النظرية الرأسمالية ممثلة باقتصاديات السوق، وكان برخت يدعو إلى ضرورة قيام ثورة تمثل إرادة الطبقة العاملة بعيداً عن الطبقات واستغلال أصحاب رؤوس الأموال لجيوش من العاملين الفقراء، أو في فضح تلك القوى الاستعمارية وهي تستبيح حقوق الشعوب، وتحتلها لتستثمر خيراتها وظف برخت كل هذه الأفكار والمعالجات في ما اسماه بـ(أثر التغريب) ليحرض متفرجة على تغيير واقعه الاجتماعي.

هوامش اصطلاحيـــة:

مانيه : عام 1863 شارك في (صالون المرفوضات) برعاية الإمبراطور نابليون الثالث (1832-1883) كان(أنسب موعد لبدء تاريخ الفن الحديث مناظر طبيعية، صور شخصية، موضوعات شكلانية مرسومة بألوان داكنة كئيبة) ص15

كوربيه : يعلم أن لون الحشيش أخضر، وذلك هو منتهاه لكم نونيه وراينوار رأيا أن ذلك الحشيش قد يبدو رصاصيا، أو أصفر أو أزرق قياسا بالضوء الساقط عليه.) ص41

مونيه: رسم واجهة كاتدرائية روان – مرات ومرات في حالات ضوئية مختلفة سيزان (1839-1906): ينفر من النظام (الفلورنسي) للمنظور الخطي الذي يوصل الخطوط المرتدة كلها إلى نقطة تلاش ويعالج فضاء الصورة بما يشبه شكل القمع، أن هذا يؤلف عيبا في الصورة بالنسبة اليه وهو يفضل النظام النغمي (الفينيسي) بديلا، الذي يعالج الصورة كعلبة مسطحة قليلا بطبقات من الفضاء خلف السطح (صورة تقاطع السكة الحديد)، ص52.

رينوار (1841-1919): رسام الصبايا الفاتنات إن حسّية فنه واضحة في لونه، في لمسته، في أشكاله الأثيرة لديه كما في موضوعاته ذاتها ص9، ادغار ديغا (1834-1917): يولع ب(الكاميرا).. ففي صورته الشخصوصية (أسرة بيليلي) جاء كل تفصيل فيها محدداً بدقة بعدما أشاد التكوين فيها بعناية مفرطة، ص65.

بول غوغان (1848-1903) فطن إلى أن الفنان ينبغي أن يتجنب (خطأ الطبيعة) ويغدو أكثر تجريداً قال لصديقه شوفينيكر (خذها نصيحة مني، لا

ترسم من الطبيعة بإفراط، الفن تجريد، استخلصه من الطبيعة بالتأمل أمامها، وأمعن التفكير جيداً بالخلق الناجم عن ذلك) ص87.

الان باونيس : الفن الأوروبي الحديث، ترجمة فخري خليل دار المأمون ـ بغداد: 1990.

المنظــور :

يميز الناقد والباحث (عفيف البهنسي) المنظور الخطي في الغرب عن ما سماه (الروحي) في الشرق العربي فمرئيات (الإسلامي) تختلف عن قواعد علم الضوء في الغرب لأنها تصدر عن مفهوم (اللـه) وملكوته المثالي، والصورة الكلية، وهذا ما يبرز إهمال الفنان العربي للبعد الثالث وتعدد زوايا النظر والتسطيح وعدم التحجيم في بناء الأشكال وعدم الفراغ وتصاعد الخط اللولبي في توزيع وجوه الهيئات البشرية !! (37) - ويتلازم مع الظل على أسس روحانية عن لانهائية الوجود لذلك تتقدم هذه الظلال في الغالب، ويجرد الأشياء بأسلوب (الرقش) انظر (42) - ماسينيون (الأشياء غير موجودة في الفكر الإسلامي بل مصادمات وكهارب ليس لها مدة أو استمرار) - المدارس الحديثة، حولت الشكل وجردته ونقلته من الواقع إلى اللاواقع انظر (64) وعن السريالية، يقول (دالي) (أن حدّة التصور عند المصاب بالبارانويا تدفعه إلى إيجاد مبررات لا يمكن نقضها ولا يمكن تحليلها.)

وبريتون: (احسب أن سلوكي الروحي القلق البائس هو أفضل بكثير من السلوك المنطقي السديد) انظر (67) د. عفيف البهنسي/ الفن الحديث في البلاد العربية دار الجنوب للنشر اليونسكو: 1980 تصحيف، تعديل نسب الواقع وفق مشيئة الفنان تغفيل أي ابتعاد الشيء بذاته إلى المطلق ماتيس: (الدقة لا تؤدي إلى الحقيقة، فالحقيقة ليست الصورة المطابقة

للشكل، ولكنها في الشكل المطابق للمعنى الكلي (...) تجاوز عالم الشهادة إلى عالم الغيب.

التجريد : نزعة القضاء على الشكل الواقعي ليصبح خطاً أو كتلة لونية (كاندنسكي) أو مساحة لونية (موندريان) (84).

مطلب بهنسي التأكيد على الجذور القومية، وظروف الإنسان ومناهله، وتقوية اللقاء بالمعارض والمجلات والبحث عن أسلوب له تقديره لدى مؤرخي الفن والنقاد العالميين. وتشجيع الموهوبين والتعريف به عالمياً وعربياً.

المصدر السابق.

أسئلة الفصل الثاني

س1: كيف انقلب دعاة الحداثة الفنية على الأهداف القديمة للفن ؟

س2: ما ردود الأفعال التي أثارتها لوحة(فنان كوخ) (حذاء الفلاحة)؟

س3: هل اعتمد (كاندنسكي) الألوان المجردة؟

س4: تميز (موندريان) بالخطية الملونة، هل توافق هـذا الرأي ؟

س5: ظهرت فنون تستخدم مخلفات البيئة، عَرف بها؟

س6: هل وسعت الفنون الحديثة من مفهوم الكلاسيكية القديمة ؟

س7: عَرف بواحد من المذاهب الآتيـة:

الانطباعيـة.

الرمزيـة.

التجريديـة.

س8: ما المقصود بالغلو (الشكلاني) للسريالية ؟

س9: كيف انبثت (الروح الصادمة) في الموسيقى ؟

س10: اذكر تصنيف (هربرت ريد) للسمات الفنية؟

س11: هل تشكل (الملحمية) تطوراً حديثاً في المسرح؟

الفصل الثالث

علم الجمال وتاريخ الفـن

نظريات التأويل الجمالـي

باختلاف النظريات الجمالية، يختلف تأويل الجماليين للعمل الفني الواحد، لأنهم لا ينظرون للأعمال الفنية المتفردة كما يفعل النقاد في العادة، ولأن تاريخ الفن، يرتبط لا محالة بتطور الحساسية الذوقية، والمصادرات الفكرية، التي تفلسف الظاهرة الفنية وتثبت (الاستطيقيا) أو العلم بالفن لذلك كله أخذ علم الجمال يبحث في (موضوع) علاقة الإنسان بالفن بوصفه شكلاً خاصاً من أشكال الوعي، وينطلق كذلك من علاقته بالواقع وينتقل من التذوق إلى الفلسفة وتلعب الأشكال البسيطة والمركبة وأنواع التصاميم وعلاقات الألوان، واتزان التكوين في خلق (القيم) وللموقف الجمالي مراحل تنتقل من (الحساسية) والإثارة الحسية الشكلية واللغوية والتعبيرية، وصولاً إلى المعرفية الخاصة بالإدراك، والخبرة التي تعزز التذوق، وصنع المعايير لقياس الجمالي وفهم تقنيات النتاج الفني وفق أسس تذوقية ووضع خطط وأهداف نخص التربية الجمالية فيما يخص الطبيعة والمجتمع والأفكار إذ يتميز الإدراك الجمالي بذلك المظهر المحسوس ذاته في خبرتنا بالفن، ويستقل عن نظرية المعرفة، والميتافيزيقيا والأخلاق، واللاهوت، والرياضيات، للجمالية وظائف تنسيق العشوائية في الحياة، وتستثمر الفراغ، وتوجه الميول، وتنقي السلوك، وتدعم الفن بوصفه لغة اجتماعية راقيــة.

شفرات القرابة بين الفنون :

يشترك الفنانون في التزامهم بأسس وعناصر واحدة، كان يسميها (اتين سوربو) بالقرابة التي تربط هؤلاء الكهنة في (المعبد نفسه) سواء كانت نتاجاتهم تلك تبعث اليأس أو اللذة أو تنظم الغرائز أو تمرن الفكر على فهم العالم، أو مجرد تعزية ومنذ

العثور في آسيا الصغرى على رسوم وتماثيل تعود إلى (000ر40) ق.م. فان الفنون تجسّد أفكاراً خاصة بها، حتى أن تقلبت أطوار الفنانين بين الاحتفاء بالتحلل أو التقيد بالأخلاق والتبشير بالتنبؤات الدينية المقدسة، كان (لوب دي فيجا) يغمى عليه وهو يرتّل الإنجيل في السينما باتت الأزمنة متداخلة، ففي فلم (فورد كوبولا) عن فيتنام وظف موسيقى للموسيقار (ريتشارد فاجنر) التي كتبت قبل أكثر من مائة عام من حرب فيتنام، وفي مكان يبعد أكثر من (10) آلاف ميل عن العاصمة سايغون وتختلف المعالجات الواقعية تبعاً لمرحلتها التاريخية فكان (بيتر بروغيل) يرسم مناظر واقعية تعجّ بالفلاحين والمحتفلين، في عصر ما كانت المناظر تظهر فيه إلا كخلفية وقد استعان بخياله في لوحته (الصيادون على الثلج) وهي تعكس جمالية الأرض الهولندية، ونقاء اللون الثلجي الناصع، وباتت طيور (الغربان) وكأنها تحاول النطق والتصريح عن المطلق كما علق عليها كاتب فرنسي، وهو يتساءل[1] ما هو الكلام الذي تحمله هذه الغربان (..) أليست هذه الغربان من آثار النفس، ورسل الروح التي تحرك كل الخليقة[2] فالناقد لم يستند إلى ظاهر اللوحة، بل إلى تسجيل معتقداته الذاتية، ورغبته في سير الرغبة في رؤية ما لا يستطيع سواه رؤيته، أي انه كان يرى ما يسمى (بمعنى المعنى) وتمتاز لوحات (رامبرانت)- مثلا- بالرهافة بألوانها البنية الكامدة، لكنها المترعة بإنسانيتها وتثير ألوان الثياب المتنافرة للاميرات في لوحات (فلاسكيز) في تقنية جريئة، إحساس المتلقي ببشاعتها.

الفن الدينـي:

هل حقاً أن الفن المسيحي في عصر النهضة قد ابتعد عن الحضارية، كما يحاول (فازاري) أن يلحق به همجية ما، أو ما يرصده (موليير) من جيوش وقحة في

[1] - انظر : عبود عطية / جولة في عالم الفن / المؤسسة العربية للدراسات والنشر، بيروت ط1 : 1985. المصدر السابق، (ص 47، 48) عبود عطية.

[2] - المصدر السابق ص83 (عبود عطية)

الكاتدرائيات (القوطية)[1] (Go tic) باقية من عصر جاهل في حين قيم (شوبنهاور) في الكاتدرائيات نفسها تطبيق لنظرية الحامل والمحمول (الإنسان و الله) وكان (هيجل) قد اعتبر الفن البيزنطي، فن مومياء محنطة وخالية من أية روح، وذات مستوى تقني منخفض جداً، وكأنها تعبر عن الحالة التي كان عليها الأب (نيكولودي بيليغاتي) الذي جاء على ذكر جرائمه (بركهارت) في كتابه (حضارة النهضة في إيطاليا) وهو يتحول من سلك الرهبنة إلى اقتراب جرائم اقتراف واغتصاب وابتزاز. وانتقل (ادوارد مانية) (1832 – 1883) إلى الحياة اليومية لاسيما لوحته الشهيرة (غذاء على العشب) (1862) بطابعها الواقعي وأوضاعها، وأزيائها المألوفة وسلال طعامها، واستخدام الألوان الفاتحة والغامضة لإبراز التناقض المطلوب، لكي يتصدر معمارية اللوحة على حساب (الموضوعات).

وكذلك ما تميز به كلود مونيه (1840- 1926) من ألوان ثرية، متغيرة ألوانها، تبعا لكمية الضوء ومصدره ولتقنيتها وشاعريتها هذا الضرب من الفنون الجديدة ليتناقض مع المواضيع الحديثة المختلفة بحوادث صلب المسيح (عليه السلام) وانزاله عن الصلب، وكذلك تتناقض مع المواضيع (.. البرجوازية مثل (الدرس) و(القفـل) و(الموسيقار) وغيرها من المواضيع المستوحاة من الأدب والتراث) فإنها كلها (قد اختفت في الانطباعية وما تلاها في النصف الأول من القرن العشرين)[2]

الانقلاب على الانطباعية:

وتبرز لوحة (بول سيزان) (1839-1906) (جيل السانت فيكتورا) بداية الابتعاد عن الانطباعية (فلم يعد عنده المهم، الموضوع) أو (تلاعب الألوان وتغيرها بتغير الضوء) بل، مجموعة الأحجام الصغيرة التي يتألف منها الموضوع وهو الجبل، والمنازل والأشجار وكأنه (فتح الباب أمام التكعيب)[3] وتأثر (جورج براك)(1882-1963) بسيزان

[1] - انظر المصدر السابق ص97 (عبود عطية).

[2] - المصدر السابق :ص98 (عبود عطية)

[3] - المصدر السابق :ص98 (عبود عطية)

في لوحته (البرتغالي)، بجانبها التشكيلي الذي لا علاقة له بعرق برتغالي أو سواه قدر تعلق الصياغة الفنية بإعادة تركيــــب مجموعة أحجام صغيرة في لوحة متوازنة [1].

ومثل ما عبّر عنه (مارينتي) المستقبلي من تزامن عناصر الفرجة، لتثبيت الحركة المتدفقة في ومضة ولمحة خاطفة كالسينما التي لا يسمح تدفق الشريط فيها للتوقف (لحظة) وإلا فقدت خاصيتها النوعية، وظهرت لوحات مثل (نزول من السلم) وحركة (كلب) في لوحة مستقبلية متحركة، تملك أهمية لدى إتباعها أكثر من أهمية (المتاحف) و(الأكاديميات) و(دور العبادة) كالكنائس لدى إتباعها استثمرت الحوافز الجديدة التي لا ترى في الحياة الاجتماعية سوى تحديداً مقفلاً لآمال الأفراد، وهزيمة لأحلامهم، وإخفاقا في اقتراح بدائل عن الإقصاء الذي يمارسه المجتمع ضد حرية الأفراد فكان الفنان الانطباعي، يدور بين هيكل الأضواء التي تخلق جمالاً شكلياً، خالياً من الدعوة الإرشادية أو الأيدلوجية، فاخترعت مواضيع جديدة مثل ما فعله كازمير ماليفينش (1878-1935) الذي رسم صليبا اسودا، مجرداً لا يمت إلى مرجعية واقعية خارجه، بل جرأة في طرح اللون الذي يسّر الوعي، واستمرار البحث عن المربعات البيضاء والسوداء التي تتعالى عن الرسالة الاجتماعية التي اعتاد البعض على حضورها في كثير من اللوحات التقليدية.

تعبيرية جديـدة

حدث انعطاف الانطباعية نحو التعبيرية الخاصة بذات الفنان ورؤاه التي تعكس (جحيمه) الخاص، بمثل ما تدلنا عليه تجربة (فان كوخ) أو ربما ترمز إلى ما يدخره الفكر من ملابسات وتعتيم كما فعل (غوغان) في لوحاته التي تجاوزت هذه الفرجة البصرية للانطباعية، وتنبعث مأثرة بيكاسو(الجرنيكا) 1937 من بين رماد الحرب الاهلية الاسبانية، وهي المدينة التي خلدها بيكاسو (1881-1973) وباتت حدثاً عالمياً، يشجب الحروب والدمار، من غير أن يتورط بتسجيل وقائع المعركة أو تثبيت

[1] - المصدر نفسه:ص99.

انعكاساتها المحاكاتية أشكال بشرية وحيوانية ومصباح، جردّت من جسمانيتها وظهرت على شكل بقع لونية تمثل الوجوه، والرؤوس، والسواعد تركيب اللوحة معني بنسيجه الخاص، ويظهر على شكل هرمي، قمته(تبدأ بالقنديل الذي تمسكه اليد في أعلى اللوحة، وينتهي عند قدم المرأة في أسفل اللوحة بجهة اليمين، ويد الرجل الميت في الجهة اليسرى. أما الوجه المستغيث والأيادي المرفوعة في الجهة اليمنى، والمرأة التي تحتضن طفلاً في الجهة اليسرى، ووجودها خارج (الهرم) الرئيسي، فإن ما ينطبق عليها، ينطبق على (الثور) الذي نراه في الجهة اليسرى، فهذه (المقاطع) موجودة بغية إنقاذ التوازن في اللوحة فقط لا غير)[1] ألوان بيكاسو، في الجرنيكا بلون المأساة، وكأنها توحي بالحداد على أرواح الأبرياء الذين أجهزت عليهم.

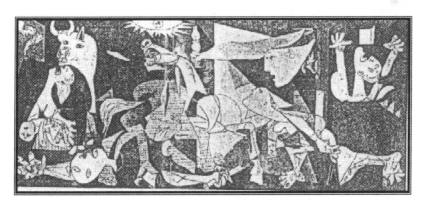

الحروب الوحشية فلعب اللون الأسود والأزرق والرمادي دور إيصال مثل هذا الإحساس لدى المتلقي.

وكأن الموقف من الجمال الإنساني ارتد إلى موقف فكري وأخلاقي شمولي يهم البشرية قاطبة.

كان في السابق (جورج رووه) حين يرسم لوحته (وجه المسيح) ترى فيها ملامح للسيد المسيح غير كلاسيكية ولا شأن لها بالمحاكاة، ولا تكرس الجمال البشري الواقعي

[1] - مصدر سابق : ص123.

بل تسحبنا بضربات فرشاتها العريضة، إلى أجواء صوفية، دينية في مسلة (نرام سين)
يظهر الجنود صغاراً قياساً لقائدهم كذلك فعل (البريخت التدوفر) (1480-1538) حينما
وضع في لوحته (معركة الأسكندر) (1529) أشكال تمثل الجنود وكأنهم من عالم مصغر، غير
بشري، على خلفية من اكفهرار، وتداخل الضوء والعتمة، لواقعة الحرب البغيضة، ألم يمزق
بيكاسو أعضاء الكائن البشري في لوحته(صورة ماري تيريز) 1937 ويبقى على عناصر اللوحة
الفنية في واجهة تجربته هذه، التي أعاد ترتيب تلك العناصر البشرية (فكل عناصر الجسد لم
تعد في مكانها الطبيعي، بل أعيد تركيبها من جديد، وبألوان أجمل من الألوان الأصلية نرى
الوجه أزرقا، والشفتين باللون الأصفر ولون الشعر أخضر، التركيز على الشكل الجمالي، ولكن
التمزق في نفس الفنان والناجم عن الأوضاع السياسية والاجتماعية يبدو واضحاً أيضاً، وان
كان بشكل غير مباشر)[1]

قوة المخيلة:

إن الفنان ينتصر على عالم العتمة والدمار والرداءة، بقوة مخيلته وتقنياته الفنية ولن
يستلم لقوى التآكل والهدم التي يكابدها هو شخصيا في محيطه الخاص والعام (الاجتماعي
مثلا)[2].

إنه يشدو رغم حرائق الدمار، ويلهم الآخرين أفكاراً عن المقاومة الباسلة، بالسلم لتلك
الوحشية التي تسببها الحروب، أن قانون الاستجابة والتحدي، يتجلى عبر أعمال الفنان التي
تقترب من لغة العصر الذي يقترح عليها حلولها الأسلوبية العامة في غالب الأحوال، أن فواجع
شخصية، ربما تلهم بدورها الفنان موضوعاته المتميزة إن أحسّ الخروج من محنته (الذاتية)
الواقعية، إلى ابتكار حلول فنية أسلوبية، تنزاح عن حدود (مكابداته) وأحزانه (رامبرانت) على
سبيل المثال: (لم تظهر كل عبقريته إلا

[1] - مصدر سابق ص125(عبود عطية).

[2] - مصدر سابق :ص141 (عبود عطية).

في اللوحات التي أنجزها بعد أن تخلى عنه زبائنه، وبعد أن شهد موت عدد كبير من أفراد عائلته، ومن بينهم أمه، وأولاده الثلاثة وزوجته ساسكيا)[1]

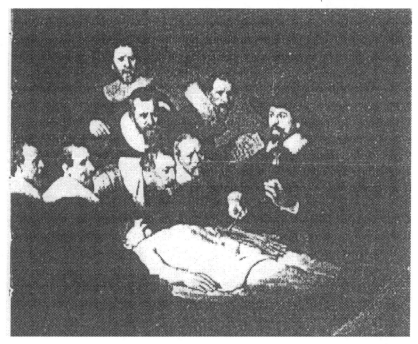

تلاعب بكثافة اللون:

يصل الأسلوب المحدث إلى محطة مغايرة لكل واقعية تخص الفنان، أو تنطلق من (حيثيات) تاريخية معينة، أو (وقائع) خاصة فلم يتقيد الفنان العالمي، التجريدي المعروف (فيكتور فازارلي) (1980) – مثلا- بلوحته (فيغار – زيت) -1971 بما ثبته من(عنوان) لأنه مجرد ذريعة لكي، يتلاعب بالكثافات الشكلية للون الواحد من خلال مسطحات تؤثر برقتها وترفها وطفوليتها على عين المتلقي　 وهي تتوسل بفنونها البصرية البحتة، أو ما فعله (جاكسون بولوك) (1912 – 1956) بـ(الفن الحركي) حيث:

[1] - مختار العطار / الفن والحداثة ص89..

(كان يدور راقصاً حول لوحاته ويسكب الألوان عليها كيفما اتفق... ويصعد على السلم المزدوج أحياناً ليلقي بألوانه من أعلى) [1]

توظيف النفايات في الفن:

في عالم الاضطراب والحروب يقدم (فرنشيسكولوسافيو) 1960 عمله، وهو عبارة عن (صحيفتين متقاطعتين من المعدن، تحت اسم (معدن أسود متناسق وغير شفاف) ويقدم (أرمان) آلات موسيقية محروقة (قيثارة، كمنجة، بيانو) بوصفها عملاً فنياً، أما الفنان الايطالي (لوتسيانو فونتانا) فإنه يمزق اللوحة المطلية باللون الواحد، بالسكين، وأخيراً باتت خرقاً ممزقة بلا لون! ويعرض (النحات (سيزار) الفرنسي عام (1962) هيكل سيارة مضغوطة على شكل مكعب هندسي، والأمريكي (اندرية ورهول) يعرض ثلاثة وثلاثين علبة مسحوق الغسيل وصناديق معجون الطماطم الأربعة عشر، مضغوطة فوق بعضها وكأنها (منحوتة) وكذلك تقديم قطيع من الخراف الاصطناعية المصفوفة، أو بقايا آلات مستخدمة أو نفايات مرمية ملونة أحياناً، أو يوضع قالباً شمعياً مستطيلاً من الشمع تدوسه أقدام المارة، ويصورهم خلال ست ساعات، ليعرضها أخيراً صوراً فوتوغرافية، كالذي فعله الأمريكي (دوغلاس هوبلر) ويكثر الإيطالي (لوتشيانو فابريو) (1963) من الأواني المعدنية والبلاستيكية (بونالومي (1969) ليستفز المتلقي، أما (مانزوني) فقد وضع فضلاته في علب !! ومعها تعليمات عن محتواها !! وتوثيقه (خشية التزوير!!) أية وقاحة هذه!! والسريالي (رينة ماغريت) 1898- 1967 نرى في لوحته تمثالا لرأس امرأة، ملطخا ببقعة من الدم وستارا، وورقة شجرة وكرة من الحجر، والسماء والبحر.

[1] - المصدر السابق : انظر ص196 – 200،202.

حداثة التمرد على الحداثة:

وفي الوقت ذاته، ظهرت تيارات معادية (للتكعيبية) و(للتجريدية) كذلك مثل (البوب) بسيط التقنية و(الواقعية الدقيقة) الشبيه بالفوتوغراف وهما يصفان (الشارع) مصدراً رئيساً لأنشطتهم الفنية، وكذلك الفنون البصرية كالسينما والتلفزيون والإعلانات والرسوم المتحركة، ونجوم السينما (مثل مارلين مونرو) والمشروبات قناني الكوكا كولا مثلا! يتحف الفنان الكولومبي، مشاهديه بأعمال تدور حول محور واحد (رجال عراة) متعبون من فرط نشوتهم وكأنه يعيد استخدام تقنية (روبنز) في استخدام الزيت، وان كان تشديده على المحاكاة الواقعية في رسمه لجسد الإنسان وصل حداً جعل العديد من النقاد يقولون إنه (مايكل أنجلو) آخر من دون المسيح، فإن أعماله تكشف بوضوح عن الفارق مابين هذه العودة إلى تقاليد النهضة، والعودة (الأمريكية) هذه الواقعية الدقيقة ترسم المحيط الخارجي وكأنه طبق الأصل، بتسليط الفوتوغراف على قطعة (كانفا) ويرسمون الأشياء تماماً كما هي. أما عيوب (البوب) فيقول (روي ليخشتاين) (منذ سيزان أصبح الفن رومانطيقياً لدرجة رهيبة، وفقد كل إحساس بالواقعية (...) البوب يعود إلى الالتفات نحو الخارج، ويعترف بواقعية المحيط الذي هو ليس جيداً ولا سيئا، بل مختلفاً)[1] وكأنه بمثابة لوحة زيتية بخلاف ما كان يقوم به كل من (كوربية، وديغا، وغوغان) من توظيف للصورة الفوتوغرافية كنقطة انطلاق ومصدر وحي، لكنهم كانوا يبدعون لوحات له خصوصيتها، وعالمها البديل.

[1] - السابق : ص212، 213 (عبود عطية)

تضاريس السطوح:

تعامل الحداثيون من الرسامين، مع السطح والخامة بطريقة مبتكرة، مثل ما أراد الشكلانيون إعادة الدهشة والانتباه إلى (الطريقة) نفسها لا إلى الهدف، كما كان يجري غالباً في تقاليد المشاهدة، والتلقي هنا يبرز الوسيط المادي، وما نقش عليه من تخيلات جريئة لا تمت بصلة ظاهرة بيّنة لمراجعها الطبيعية والواقعية هذا في الأقل ما نتلمسه في رهافة التأثير الروحي في لوحات (مانية) ومونية وبيسارو ورينوار وسيزان، أنهم:

(تخلوا عن البطانات تحت الألوان، والورنيش الذي وضعوه فوقها، حتى يتركوا للعين حرية التطلع إلى الألوان بحقيقتها العارية كما خرجت من الأنبوب أو الآنية هكذا فعل مانيه)[1] وعلى سبيل المثال، نرى: إن (أدورارد مانيه) قد طور من تقنياته وأبرزها من خلال ألوانه المشرقة بروحها الارتجالية، التي يستدرجها في مرسمه لا في الطبيعة (الخارجية) واقترب من حدود الواقعية في طيفها الضوئي واللوني، الذي خلب لب (اميل زولا) في لوحته (اولمبيا) التي عرضت في صالون باريس عام (1865) حيث وجدها إيذاناً بولادة فن جديد لأنها تمردت على تقاليد الشكل ومضموناته القديمة، مثل قطة سوداء، عند أرجل السرير، وباقة الورد بين يدي السيدة الزنجية، أي ظهور هذه الآنية المباشرة للأضواء، وكذلك خشونة الرسم وافتقاره إلى الظلال[2].

وشاعت ألوان الرمادي والأزرق ونصوع الأسود، وكثافة هذه الألوان، وهو يوحد موضوعات تاريخية مثل لوحته الموسومة (إعدام ماكسمليان) رغم افتقاد لوحته للظل لكنه لم يتنصل عن الموضوعي.

[1] - مختار العطار / الفن والحداثة بين الأمس واليوم، الهيئة المصرية : 1991 ص13.

[2] - نفس المصدر : ص 16.

الفني والعلمـي:

ومنذ (1907) تعرف العالم على أول صورة تكعيبية (بيكاسو، براك) و(1910) عرفت التجريدية على يد (كاندنسكي) ومن الباحثين من يربط نظرية (بلانك) الكمية، ونظرية (فرويد) النفسية وتفسيراته أو تأويلاته للأحلام، وكذلك النظرية النسبية (لانشتاين) والنظرية الرياضية (لـمينكوفسكي) حول الفراغ والزمن، كل هذه النظريات تربط بكشوفات الفن الحديث، فزحزحت من المادية الصلدة للوحات، ودفعت بفضاءاتها إلى عوالم (متخيلة) وشفافة ومجنحة مع الرؤية البكر، للفنان، الذي يعتبر خالقا لها من غير شعوره بضرورة الارتباط (بواقع) يحد اللوحة من الخارج ويضغط عليها من أجل تقليده أو استنساخه !!

فلم يعد البعد الرابع، للزمن، خاصاً بتوصلات العلم الصرف حسب، بل، غلف الوجه بأثره الإبداعي، الجديد، هذا واخترق فضاءات ما كانت منظورة في الأمس القريب حتى أن (الخامات) أصبحت مختلطة مع بعضها البعض.

فبعض التماثيل أصبحت أشخاصا حقيقيين يتخذون أوضاعا تشكيلية.. أو آلات لا وظيفة لها تتحرك وتطلق أصواتاً، وبعض الصور برزت منها نباتات حقيقية، أو أقنعة ملونة أو أشكال بارزة كالنحت.. قد تصدر أصواتاً موسيقية إذا اقتربت منها.. أو التصقت بها أوراق الصحف (بيكاسو والتكعيبية) [1] أن جعل غير المرئي مرئياً من خلال تجارب الحداثة هذه، اقتضت التعامل المبتكر مع الأساليب، وشيوع ثقافة بناء عالم جديد، وتغير المشهد البصري التقليدي بالكامل، وان كانت آليات التغيير هذه نسبية لا مطلقة.

ويعتبر (هربرت ريد) أن (بول سيزان) 1879-1906 هو رائد الحداثة الحقيقي لأنه (يرى العالم موضوعا (بعقلــه) فقط بلا أي غموض، سواء كان منظراً طبيعياً أو

[1] - السابق : ص23(مختار العطار).

تفاحة أو إنسانا دون أي تدخل من العقل المهذب أو الانفعال الأهوج[1] سيزان إذن ابتعد عن السطح الغامض المرتعش للانطباعية قبله، ليصل إلى حقيقة ثابتة راسخة.

صراع الأساليب:

وتختلف الأساليب، في طريقة تنفيذ (مانيه) لألوانه على اللوحة بطريقة ذاتية أو في طريقة الإدراك بما يُنفذه (سيزان) من أشكال هندسية موضوعية ومنذ اكتشاف التكعيبية في (لوحة فتيات أفنيون) عام (1907) تكرس الأسلوب الجديد في رؤية الأشياء، وفق رؤية فلسفية مغايرة وقد يقول قائل بأن (المانيريزم) المتكلفة، أو ما يسمى بالتلفيقية باعتبار أن الحداثة قد(بدأت مبكرة في القرن السادس عشر، مع أخريات أعمال مايكل أنجلو(1475- 1564) في تصويره (يوم القيامة) في سقف كنيسة سستين، اتسمت بالمبالغة في الحركات والتغاضي عن دقة المنظور والاستجابة للانفعالات ومناهضة التعاليم الأكاديمية)، وكذلك (باعتبار أن الفن لا يخلق من الطبيعة فقط بل يخلق مثلها)[2] حيث كان الفنان في (عصر النهضة) يجمع ما تبعثر من عناصر الجمال الطبيعي وهنا مصدر الهامة الذاتي أو عبقريته الخالصة من ارتباطاتها وقرائتها التي وصلت إلى منعطف جديد لدى (بول كلي) رائد الحداثة حين ظهرت هذه الحداثة في كتابه الذي نشر في الربع الأول من القرن العشرين.

إذ رأى (بول كلي) أن مثل الفنان، مثل ساق الشجرة لا إرادة له ولا حول حين يحاول أن ينقل رؤيته وخبرته، وخياله الخاص، لأنها مكونات بمثابة ذلك النسغ الذي ينتقل من الجذور إلى الأغصان (وهي استعارة عن الأشكال، المتنوعة، والعجيبة، إذ لكل فنان خصوصيته، وفضاءه الذي يستقل فيه عن سواه من الفنانين بطريقة صنعه لأشكال متباينة تمتص عصارتها من مراجع مختلفة، ومصادر متباعدة وتميزت فلسفة التجريد عند (كاندنسكي) (1866-1944) الذي كتب كتابا باسم (الروحانية في

[1] - السابق : ص30.

[2] - السابق :ص38، 39 (العطار).

الفن) (1911) حيث زامل (بول كلي) في تدريس طلبة (الباوهاوس) التي أغلقها هتلــر (سنة 1933)[1] اعتقد كاندنسكي فإن الفن لا يمكن تكراره لأنه من نتاج عصره الخاص

الذي تتشابه فيه الحقائق الأساسية الخاصة (بالروح والأخلاق والمثل) ويعلل سبب شعورنا بالتعاطف مع (الفن البدائ) بان محاولة أحياء الأشكال الخارجية، والمبادئ الفنية السالفة، كانت تعبر عن مشاعر داخلية في عصر سابق.[2] وقد وصل (بيت موندريان) (1872-1944) إلى قناعة بان الفن ينتج من إحساسنا بأننا أحياء.

(1) - السابق : ص46.

(2) - انظر : ص47.

تراسـل الفنون:

اشتهرت مقابلة (كاندنسكي) للموسيقى بفن البالية والرسم الملون بتجريدتها المطلقة
(لأنها وحدها التي تتوافق مع الروح، بلا تدخل وتشويش من الأشكال الطبيعية (المحاكاة) [1]
أي التوافق الروحي في الداخل، وانسجام اللون والشكل (الفورم) المطلق ويلخص نظريته
بقوله: (إن عبارة الفن فوق الطبيعة ليست اكتشافا جديداً، فقد قالها من قبل كل من جوتّه
وأوسكاروايلد وديلاكروا ذلك إن المبادئ الجديدة لا تسقط من السماء بل هي منطقية ترتبط
ضمنيا بالماضي والمستقبل).

ثم يضيف (.. والمهم هو الموقف الحالي للمبدأ فإذا استطاع الفنان أن يضبط أوتار روحه
على هذه النغمة يصدح الصوت تلقائيا في عمله، وينبغي أن تتقدم الحرية على هدى
الاحتياج الداخلي).

ثم يعلق على طريقة التحرر من المحاكاة بوصفها (عقبة) وسيتم بناء التكوين وان
الشكل البنائي عند التكعيبية (التي اقتحمت الشكل الطبيعي (المحاكاة) على البناء الهندسي
وهي عملية عطلت التجريد بتدخل الواقع.. وأفسدت الواقع بالتجريد) [2] ثم يخلص إلى أن
الفن الجديد يتطلب بناء أشد صلابة، أقل استجابة للعين (محاكاة) وأكثر استجابة للروح
(تجريد) وان هذا (البناء الخفي) قد يبتدئ بمحض الصدفة السعيدة في اختيار (الفورمات)
للأشكال التجريدية التي يضعها الفنان على القماش، فالواقع بات في داخل الفنان لا في خارجه
واكتشف (هانز لآرب) فن (الكولاج) اللصق، بعد أن اكتشف تكويناً عفوياً من لوحة مزقها،
فراقه شكلها العشوائي الممزق وقام بتلصيقها، لتصبح أسلوبا مبتكرا في فنون التشكيل ويذهب
(هنري ماتيس) (1869-1954) الى ان التعبير ليس في الحركات العنيفة أو فيما يضيء الوجه
المرسوم من

[1] - السابق :ص52.

[2] - السابق :ص53.

عواطف لكنه في تنظيم اللوحة العام، من حيث توزيع الأشخاص، وخلق الفراغات المحيطة بهم، فكل عنصر، كما يقول، يلعب دوره في التعبير الخاص أي لم يعد الرسم عملية (ميكانيكية) خارجية، انعكاسية، بل حالة معينة للإنسان في ظرف خاص وتاريخ محدد للفنان، حيث أصبحت كما يقول هربرت ريد (حرية التعبير عن الموضوع هو الهدف العام للفن في هذا القرن)[1] وعبرت التكعيبية عن الفراغ والزمن والشكل والأسلوب واختفى الموضوع والشيء والمعاني الخاصة بالمضامين الاجتماعية.

[1] - السابق :ص69.

أسئلة الفصل الثالث

س1: كيف يختلف (تأويل) الجمال للعمل الفني الواحد؟

س2: كيف تداخلت (الأزمنة) في السينما ؟ اذكر مثلا عن ذلك؟

س3: هل يسجل الناقد معتقداته الشخصية أمام اللوحة مثلا؟

س4: كيف استوحى (كلود مونيه) مواضيعه من الأدب والتراث؟

س5: بيّن كيفية تأثر (جورج براك) بسيزان؟

س6: ما علاقة الجمال الشكلاني بأعمال (كازيمير ماليفيتش) و(فان كوخ) و(غوغـان) ؟

س7: هل للوحة (بيكاسو) المسماة(الجورنيكا) علاقة (بالمحاكاة) أم أنه استخدم أسلوباً
فنياً آخر؟

س8: بيّن ما أنجزه (جورج رووه) حين رسم (وجه المسيح) ؟

س9: لماذا تبعثر أعضاء الكائن البشري في الفن الحديث؟

س10: كيف يتلاعب (فكتور فازارلي) بالكثافة اللونية للوحة؟

س11: هل تمرد (فرنشسيكولوسانيو) على المادة والخامة؟

س12: ما المقصود بفنون (البوب) و(الواقعية الدقيقة) ؟

س13: ما أبرز التجارب الحداثية في تعامل الرسامين مع (السطح) و(الخامـة)؟

س14: كيف قابل (كاندنسكي) بين الموسيقى وفن الرسم الملون؟

الفصل الرابع

تساؤلات في مجرى تطور الفنون

أنساق فنية جديدة

تطرح في مجرى تطور الفنون تساؤلات معاصرة في محاولة لإعادة ترتيب عناصر الظاهرة في انساق جديدة، وقد لا يبدو غريباً أن يتم الوقوف الجاد من قبل (كيتون سيكون) حين يلتمس الإجابة عن سؤاله: (هل ينتمي المسرح إلى الأدب؟) ويكون جوابه (هو مجال الكلام، الكلام في إطار الحدث، أنه قبل كل شيء نص، وخصائصه كخصائص أي شيء مكتوب إلا أن هذا النص مُمثل أي معيش أمامنا) ويدخل هذا في صلب الإبداع .

النص الدرامي والعرض:

هذا الفريق ينطلق، إذن في فهمه لتطور الظاهرة المسرحية من آفاق تطور النص الدرامي، وخضوعه لشروط الكتابة، بخلاف أن هذه الكتابة ستصبح ممثلة، وحيّة أمام المتفرجين .من طرف آخر، يؤكد (برنارد دورت) (أن المسرح ليس جنسا أدبيا كباقي الأجناس الأدبية الأخرى، فهو لا يتحدد بواسطة احترام بعض القواعد أو الاتفاقات التي يقال عنها إنها درامية، كما أن العمل المكتوب لا يتحقق وجوده إلا من خلال اللعب)[1] ويبقى الطرف المتلقي (الجمهور) هو الذي ينتج العرض، لأن في غيابه لا يمكن أن يتحقق شيء اسمه (مسرح) وهذا ما يؤكده المخرج (جارلس دولين) في قوله بأن(المسرح وكثيراً ما ننسى ذلك وجد من أجل الجمهور، فمن الممكن أن نحذف الخشبة، والديكور، الأثاث، ولكننا لا يمكن أن لا نحذف الجمهور يجب أن نكتب من أجله) .

(1) - د. يونس لوليدي/ المثيولوجيا الإغريقية في المسرح العربي المعاصر،ص 178 مطبعة انغوبرنت – فاس (المغرب) : 1998 .

تأسيس المكان

حتى أن صيغ الحوار، وطرائق بناء المشاهد تخضع عند الشروع في تأليف النص إلى الضرورات الإخراجية التي تأخذ على عاتقها تأسيس مكانية العرض ودلالاته، وإلا لبقي النص ساكناً، بحاجة لمخرج يفعّل مضمراته، ويتيح لآليته الاشتغال، كـــما يفترض (امبرتوايكو) في اعتباره (النص آلة كسولة تتطلب من القارئ عملاً مضنيا من أجل ملء الفضاءات الفارغة أو البيضاء، فالنص ليس إلا آلة افتراضية) وفيما يتعلق بالمسرح فإن القارئ الأول هو المخرج الذي يشغل آلته وفق تخيله الخاص، وبالتالي يكون الجمهور هو مجموع القراء، الذين يسهمون في تخيلاتهم الفردية والجمعية في إنتاج خطاب العرض.

كان (الكسندر ديماس الابن (1824 - 1895) من أنصار قراءة النص لا العرض فالعمل الدرامي يجب أن يكتب - كما يقول - كأنه لا يمكن إلا أن يقرأ فالعرض ليس إلا قراءة جماعية بالنسبة إلى الذين لا يريدون أو لا يعرفون القراءة)[1] ومابين الحماس لتقاليد الأدب وخزانة الكتب أو اعتبار المسرح ظاهرة إخراجية ليس إلا، بقي التفاعل بينهما قائماً وضاغطاً لان عمليات المسرح تنتج في فضاء التلقي (الجماعي) وليس الفردي المنعزل أمام دفتي كتاب لنص درامي مطبوع.

ويفرع (تاديوس كافزان) علاقات نوعية بين النص والعرض، مثل عبور المكتوب إلى الفرجة (نبرات، حركات) والاستغناء عن الكلام في عروض (النص الثانوي) كما يسميها (انجاردن) وهي علامات غير لسانية مثل:

المناظر والأزياء وسلوك الشخصيات، وأيضا عروض (البانتومايم)، (الباليه).

ونوع ثالث يقوم على ارتجال (الحوار) ومن ثم يسجل بعد انتهاء العرض ليصبح نصاً، أما النوع الأخير، فهو وصفنا الدقيق للعرض دون الكلام، وقد لا يعرض (النص)،

(1) -السابق :ص182.

أو يبقى العرض شفهياً، لكن (بافيس) يسمى التكامل بين النص والعرض، بالخطاب الإجمالي للعرض، أي (التمسرح).

التمسـرح :

هو (إخراج النص، ووضع الخشبة في إطار النص)[1] في آن واحد وتفصل (أنا اوبرسفيلد الفضاء الدرامي إلى (دنيوي) و(مخصص) و(احتفال)، فالفضاء المسرحي، مادي في طرف منه يخص مكان الجمهور وتجريدي يخص علامات العرض الواقعية والافتراضية من جسد الممثل إلى البيئة البصرية المحيطة به، مناظر، أدوات، إن فضاء النص يبقى مجرداً عند القراءة، ويطاله المتلقي عن طريق (الخيال) في حين يصبح فضاء العرض (حقيقتنا) لأن الجمهور يرى حركات الممثلين بنفسه وهذا ما ينتج (سينوغرافيا) عن علاقة المتواجدين أنفسهم الجمهور و(الجست) وهو الفضاء الذي يخلقه الممثل بواسطة (اللعب) من خلال تقنياته الخاصة بحضوره الجسدي، وانتقالاته على الخشبة، وعلاقته بالمجموعة والفضاء (النصي) هو خطي مكتوب وبلاغي وصوتي (حوارات، إرشادات)ومادة خام موضوعة لسمع الجمهور وأبصارهم (وليس متخيلا) وآخر الفضاء الداخلي، الذي يقوم فوق الخشبة لعرض نتيجة خيال المخرج وحلمه ورؤيته عما افترضه من رؤية المؤلف الدرامي[2].

تقنيات المنظر :

ويبرز المنظر في واجهة العرض، لأنه ينظم فضاء الخشبة، وحسب (جاستون باتي) فالوظيفة التي يقوم بها من تحديد مكان اللعب وعرض صور مشهدية جميلة، وقيامه (أي المنظر) بلعب دور ممثل مساعد للممثلين الآخرين (إذ يجعلهم في الوسط الذي يلائمهم، وبذلك يسهل علينا الوصول إلى حيواتهم الداخلية)[3] ويرى (باترس)

(1) -السابق :ص197.

(2) - انظر السابق ص206.

(3) - انظر ص214.

بافيس) أن وظائف (المنظر) التقاط ما يفترضه النص من أماكن وما يبنيه العرض ومتغيراته بوصفه (آلة لعب) قائمة من التصاميم والجسور والأبنية الهندسية، تعطي للممثلين منصة لتطوير (أدوارهم) وبناء أزمنة الحدث وأماكنه و(ذاتية الخشبة) التي تتجاوز الخطوط والكتل وتدخل في فضاء اللون والضوء والإحساس بالواقع لخلق خيال وأحلام العرض، فالمنظر يقيم علاقة مع الجمهور فهو عنصراً للغة الدرامية ويتحكم في بعض عناصر اللغة الحوارية للنص ويمكنه – أحياناً- أن يتحدد من خلال هذه اللغة، وكذلك يشكل المنظر دلالة ويرينا ما لم تظهره لنا الكلمـات[1].

وظائف الإضاءة :

وفيما يخص (الإضاءة) تحدد (آن اوبرسفيلد) وظائفها، فهي تقوم بما يسمى بالتبئر (فوكوس) على نقطة ما، وتحرك هذا (التبئر) وكذلك (تغير) مساحات فضائية عن طريق إضاءة منطقة معينة فقط، وترك مناطق أخرى في العتمة.

وإظهار علاقة الفضاء (المكاني) بالزمان عن طريق تغيير الفترة الزمنية وتقليص أو حذف حدود الفضاء عن طريق عدم إضاءتها، وبذلك يتحقق لدينا وهم الفضاء (اللامتناهي) وغير المحدود. والإضاءة، تصور الفضاء بطريقة (تجريدية) وكذلك فضاء خارج الخشبة هذا ما يعترينا من (باتريس بافيس) الذي وحد للإضاءة وظيفة درامية وعلاماتية، لأنها كما يقول، تضيء حدثاً وتعلق عليه، وتعزل ممثلاً، أو عنصراً من عناصر الخشبة، وتخلق جواً، وإيقاعاً للعرض ومقترحاً إخراجياً، وتوضح تطور الحجج والمشاعر، كما أنها تنسق بين المتبقي من النظم المسرحية الأخرى، أما عن طريق خلق علاقة بينها، أو عزل بعضها عن البعض.

(1) -انظر السابق ص225.

علامة الزي :

(للأزياء) - أيضا- كما يحدد (بافيس) علامات ترسلها في الوقت المناسب وحسب جريان الأحداث وتطور العلاقات العاملية وسبق للمخرج الروسي الشهير (تايروف- 1885- 1950) أن عرف الأزياء بأنها (الجلد الثاني للممثل) .

الموسيقــى :

الجانب الصوتي، الخاص (بالموسيقى) كان يراه (أدولف آبيا) من حيث الوظيفة ديمومة للمشاهد المسرحية وتتابعها، أو بكلمة أخرى يمكن اعتبارها من وجهة نظر العرض كأنها هي نفسها الزمن[1] إن اجتماع العناصر المسرحية جميعها يخلق لنا التجربة المسرحية، لان العمل المسرحي هو (نظام من الصور التي تخاطب حواسنا المختلفة، فهو يقوم على الكلام، والحركة، والموسيقى، والأصوات والرقص والألوان والأشكال الهندسية والأزياء (أو غيابها)، والمنظر (أو غيابه) والإضاءة والظلام الذي قد يعم كل شيء)[2] .

الفنون المعاصرة وتطور مفهوم القناع :

يتطور في نطاق المرئيات فن التزويق (الماكياج) وفي عالم السينما والمسرح، تبرز أهم الاكتشافات التقنية في هذا الإطار بعد الثورة العلمية في توظيف اللدائن والمواد الصناعية واشتقاق أنواع جديدة من الألوان، والخلائط المعدنية، اللامعة والكامدة وسواها وتصميمها لكي تلائم الحاجة القائمة لها، ومازالت ذاكرة الجمهور حافلة بذكرياتها عن وجوه البدائيين، والهنود الحمر، والأفارقة، وسواهم وكذلك أفلام الخيال العلمي بما تروجه من أشكال بشرية مشوّهة، أو فائقة، يختلط فيها (العلم)

(1) - انظر ص226 ص230 .

(2) -السابق ص256.

بـ(الخرافة) وتصنّع في الغالب عبر وسائط (الكومبيوتر) والاستوديوهات الخاصة بهذه التناجات الفنية الخاصة بالتحكم علمياً في(الهيئة) أو القوام البشري، وهندسته بطرائق تصميمية أو التأمل في السحنة البشرية، بغرض خلق تأثير لها في مخيلات المتلقين، وأحاسيسهم من الجمهور العريض، لتلك الأفلام أو العروض، أو اللوحات التشكيلية أو التماثيل وفنون الخزف والفنون الصناعية الأخرى، مثل دمى الأطفال، والأشكال الإعلانية (البلاستيكية) أو المعمولة من تشكيلات مادية خاصة، مثل الحديد أو الأخشاب، والأقمشة، والسبائك .تظهر وجوه الناس فيها وهي تثير الحزن والأسى، أو الفرح والسعادة .

المثيولوجيا:

ولو استقصينا جذور (المثيولوجيا) أو علم الأساطير، التي ابتكرها الإنسان في عالم ما قبل الميلاد، أو تتبعنا تجلياتها لوجدناها متفرعة ومتشابكة، وتفوق الحصر، من حيث المعالجات، والأشكال والحجوم والأهداف، إذ يكون (توظيفها) في خدمة (المقدس) الديني والاجتماعي أو يكرس تماماً لمآرب دنيوية، ويستجيب لدواع نفسية ذاتية. ولذلك تعتريه التغيرات والانعطافات والابتكارات الشكلية والحجومية وتتباين أغراض الاستعمال.

إن علم الأعراق (الانتروبولوجيا) تكشف لنا عن تلك الطوابع السحرية، والأسطورية والدينية، الموغلة في القدم، والمتحولة (فنيا) عبر العصور، في استخداماتها المسرحية، سواء في الشرق القديم، أو في الغرب، إلى آخر ما يرهص بابتكاره في أيامنا المعاصرة، والمستقبلية، والذي تحلل خطابه حزمة من المرجعيات النفسية والأيديولوجية وسواها، وحدث أن استقطبت التوظيفات (للأقنعة) تيارات عابثة هازلة، تتوسل (المسوخ) لغرض إثارة روح اللعب والمسرّة أو تعلي من الجانب الإيماني والتصوفي (المتبتل) في طقوس حزينة متأملة روحيّة، وتم توزيع هذه الممارسات

الطقسية على فترات زمنية متكررة ومحسوبة ومؤشرة ضمن فصول السنة وتنوع أيامها.

وجوه بشريـة:

يخضع الوجه البشري لضرب من (التوليف) أو الاصطفاء (المونتاج) لبعض الجوانب، وطمس جوانب أخرى لأسباب تقتضيها الحاجات الفنية عند التوظيف وهذا التذبذب مابين صنع الجميل والقبيح، والراقي والمبتذل، يندمج في تيار من العلاقات المنسجمة بين هذه التقاطيع والسحنات أو يرسخ التنافر، والتناقض، والتصارع بينها .

أنهك كثير من المنظرين والفلاسفة والفنانين أنفسهم بتطوير بحوثهم وتوصلاتهم الفنية لالتقاط أسرار ذلك البعد الإيمائي والدلالي (للقناع) في علاقته مع هذه الذاكرة التاريخية والأسطورية الجمعية لمجتمع من المجتمعات.

لاسيما أن الشعوب في حالة الاضطراب والانغلاق تسعى للتمرد على تلك الأطر المقفلة، واقتراح بدائل أكثر حرية منها، وأكثر تعبيراً عن أحلامها في التحرر من القيود والأغلال، واليوم نرى ذلك واضحا في احتفالات الأعياد الوطنية والشعبية ما يعبر عن ذلك، مثل ما عبرت عنه مسرحياً - على سبيل المثال- تجارب (الكوميديا دي لارتا) من أساليب اللعب الارتجالي، الذي مازال مؤثرا في تجارب مسارحنا المعاصرة عالميا لأنه مثل حقبة لم يكن للشعب خلالها كوسائل لزعزعة القمع سوى اللجوء إلى القناع والى الحيلة والضحك). [1]

التأريخي واليومي :

وللعلاقة الرابطة مابين التأريخي واليومي تجلياتها المتباينة، فالقناع يظهر إلى أي مدى جرى توظيفه طقسيا ودينيا أو خضع الجسد والخيال لما يتطلبه منه الكاهن أو

(1) - د. حسن يوسفي – المسرح والاثروبولوجيا ص44 – دار الثقافة، الدار البيضاء 2000 .

الساحر أو من توكل إليه عملية الإشراف على تلك الطقوس وأسرارها وأباحاتها، للحفاظ على نمطيتها العليا، والقوة إلى ينابيعها المقدسة وكذلك إلى أي مدى يمكننا اليوم أن نوظف هذه التجليات القديمة، الموغلة في الخرافة، في خدمة مخططاتنا (الفنية) مسرحياً وسينمائياً وتشكيلياً، أي فيما يخص الجانب التصويري - المكاني (المرئي) وتبعا لتوزيع فضاءات هذه الاستخدامات عبر العالم وبقاعه المتناثرة، واليوم تختزن التجارب الفنية، أنماط مبتكرة لا حصر لها لتوظيفات (الأقنعة) مثل هذا التشابك الثقافي يحصره (باتريس بافيس) في كتابه (تحليل الفرجات) وهي في صدد مقاربته النقدية -الانثروبولوجية، بأنها (ذات منظور جامع قابل لاحتواء المقاربات المسرحية السابقة كلها، بما فيها السيميولوجيا نفسها، فضلاً عن احتكامها (للنقد المقارن) مادام موضوع هذه المفارقة الخاصة بالقناع، بين إقصاءه للملامح المعينة أو استجلابه لأخرى، أو بين إخفاءه وإظهاره، فإنه يقوم بتحرير أشكال معينة وأسر أشكال أخرى في قالب واحد.

استيهامات القناع:

أي أن القناع يخلق الاستيهام في ترجمته لتصور معين، يخرق من خلاله النظام والأيدلوجية المكرسة، أو أن القناع يقوم ضد هذا الاستيهام فيمسخ حامله :

(القناع يزيل القناع) لا حياة يومية للإنسان خارج الأقنعة[1] فالمسخ يجسدّ عبر النفور من القناع بملامحه الشيطانية المستهجنة وهو تمثيل استعاري للسخرية من تراتيبية المجتمع، وضرب للصورة الموحدة للجسد الاجتماعي[2].

كان اليونانيون القدامى يجسدون مقدساتهم الدينية من خلال (القناع) :

1- جورجو gorgo (مسخ اسطوري) شكل مزدوج أنثى بوجه وحشي (أي اجتماع الإنساني والحيواني، القبح والجمال، الشباب والشيخوخة) .

(1) - المصدر السابق : ص15.
(2) - المصدر السابق، ص19.

2- ارتميس Artemis وان لم تجسد عبر (قناع) ولكن ضمن الطقس كالتخطيط الأنثوي والافتراس الحيواني، والعفة والفجور (للتمرد على القيم الاجتماعية) .

3- ديونسيوس Dionysos الإله المقنع (وجه جانبي) كلها يختزلها (القناع) للتعبير عن التناقض الجامع للجاد مع الساخر، للحضاري مع الوحشي لأن إثارة الضحك تحررنا من أثقال عاداتنا السلوكية والأخلاقية القارة فالقناع الأفريقي - مثلا- يعكس (كوسموجونيا Gosmogonie) ترتبط بطقوس الزراعة المأتمية والدينية، أي انه الشكل الذي يتخذه تنظيم الكون في تخيلات الأفريقي وأفكاره[1].

هذه العناصر المنعزلة المهيمنة على إرادة الناس، أعلى من جانبها (الروحي) وكأنها صورة مصغرة للكون الواسع ممثلة من خلال عينة (صاحب القناع) ويدخل القناع الياباني في (الثيوفانيا) Theophanie حيث تحول في مسرح (النو) إلى جمال خاص بالمسرح

القناع والاحتفال:

إن القناع يتواجد في المسرحية الاحتفالية (شيكسامبا) التي تفتتح يوما من (النو) وتشكل جزءاً من (الربرتوار) وتحتفظ بأصولها الدينية وهي مجموعة من الرقصات الطقوسية (فرجات الرهبان) بالسنة الجديدة:(يشخصون بأشكال مختلفة الإلوهية خيرة تجلب الخير للناس، أي مصدراً للسعادة وطول العمر[2] كانت مسرحيات الأسرار Mysteres حافلة بالمسوخ طيلة القرون الوسطى: (15)(16) في مجتمع طبقي، تراتبي، تميز فيه الأدوار من خلال أزياء كل مجموعة على حدة، فللكهنة لبوس تختلف عن أصحاب الحرف مثلاً وعن طريق (القناع) يمكنها:

(1) - المرجع السابق: ص13، 14 .
(2) - المرجع السابق ص15.

(إن تلعب ضد السنن المؤسسة، أو بالعكس، يمكنها أن تعمقها أو تقدرها) وتبجلها أكثر [1] أن الكون المروض على الخشبة، سواء كان عالماً اجتماعياً أو يمثل قوى فوق طبيعية، يساهم في توظيف كائنات متشابهة لكائنات المجتمع الواقعي ولكل حزبه الممثل، فالرب له ملائكته ورجل الدين (البابا) وللشياطين أقنعتها، الوجهية، وأجسادها الهجينة (حيوانية مختلطة بالبشرية) تسكن في عالم الجحيم، ويطاردها في الحياة (الملك أو الإمبراطور) وهو ظل اللـه على الأرض، كما تقتضي فتوى رجال الاكليروس من المتدينين .

وحدة الجسد وانفراطه :

إن الجسد الاجتماعي محافظ عليه (المأساة) التراجديا، أما الملهاة (الكوميديا) فإنها تقطعه إلى أجزاء متناثرة، وهنا نرى في الكوميديا دي لارتا تداخل القناع بين اعتماده قطعة (اكسسوارية) أو التعامل معه (كشخصية) فالقناع (ليس وجها آخر، وإنما واجهة مفقودة) أي نفيا للوجه باعتباره فضاء جسدياً يتمظهر عبره الداخل بشكل فعال ومرئي بالخصوص، ومباشر تقريباً، أي ثنائية تعكس الأعماق النفسية والتاريخ الداخلي الخاص والصورة المعروضة على المتفرج.

(جوردن كريج) وصف القناع بأنه رأس مثالية، ليشكم من خلاله نزق الممثل وأهواءه المتغيرة غير المستقرة، وهو يرغم الممثل على إقامة لعبة على مجموع جسده واعتبر (مايرخولد) القناع رمزاً للتعبير عن جوهر الكائن، وأداة (لايتموتيف) وهو لعب مقنع للبحث عن الحيواني والعجائبي الخارق، وتوظيفه مسرحياً [2].

وجوه ملونة :

وفي آسيا القصية (الصين) و(فيتنام) مثلا تصبغ الوجوه تعويضا عن الأقنعة فالأحمر يمثل الطيبة والأسود الخشونة والوردي كبار السن الطيبين والذهبي

(1) - المرجع السابق ص15.
(2) - المرجع السابق ص 20، 23.

و(الفضي) للإلهة وفم وحاجبين متماثلين للوجوه الجميلة وماعدا ها فللوجوه البشعة.

اكتشف (برتولدبرخت) أداء الممثل الصيني (مي- لان- فانج) في عرض قدم في موسكو عام(1935) وكتب عن هذه التحولات، أو مسخ الكائنات Metamorphose من المسخ إلى التقنيع، حين يتحول القناع إلى مادة أساسية في الكتابة ووسيلة إلى إثارة المتخيل وقد وظف هذا الإجراء الجمالي إلى جعله فعلاً سياسياً في عرض مسرحية (رجل برجل) الذي لم يسقط من السماء، لأن عودة الأقنعة في الفترة المعاصرة اتخذت دلالتها الحقيقية في المجتمعات المتأزمة التي تجرب فيها توجيهات المنع وكما يبدو فإن (ألمانيا) العشرينات كانت نموذجا لهذه المجتمعات[1].

برخت استعاض عن القناع الثابت، بالتقنع Masquillage ليوسع دلالته ويعطيه صيغة تعبيرية تحتوي صانع القناع، والمكلف بالمكياج وتتجاوزهما[2]

ويرى (بيتر بروك) بأن القناع ذاتية مضاعفة، ليصف الوجود اليومي للإنسان واستعمله في (ندوة العصافير) بقوله (لاحظنا أن ثمة لحظة تصطدم خلالها (ذاتية) الممثل بحدودها الإنسانية، والقناع لديه أما مملاً منفراً ومثيرا للاشمئزاز وهو ما يلازم اغلب الأقنعة في المسرح الغربي لذلك يستعمله (بروك) ويستعيد طابعه المقدس كأداة جمالية. أما في (الشرق) فيشكل القناع رمزاً للعودة إلى الأصل المقدس للأشياء والبحث عن طفولة الإنسان المفتقدة، وإعادة ربط الصلة بالإله والطبيعة، وتحقق المصالحة مع الكون، وبخلاف ذلك، افتقد الغربيون هذه الصلة بحكم اتجاههم نحو (أسطورة التغيير) الدائم والمتوالي لأشياء العالم[3].

ويتحدث (نيتشه) عن عمق القناع بقوله (إن كل من هو عميق يعشق القناع) ويؤمن (كريج) بأن (متراً مربعاً من أفريقيا يمثل مسرحاً حقيقياً أكثر من المدن الأوروبية مجتمعة لاستحضارها (القناع) بشكل مكثف في طقوسها واحتفالاتها).

(1) - المرجع السابق ص24.
(2) - المرجع السابق ص25.
(3)- شاكر عبد الحميد، علم نفس الإبداع، دار غريب، القاهرة، ص16، ص14، ص50، ص36، ص69، ص 70 .

هوامش (اصطلاحيــة)

- الإبداع Creative حسب (تورانس) يتشكل من شخص المبدع وعملية الإبداع وعلاقته المتوترة بالمحيط (الاجتماعي) والنتاج الفني.

- فرويد: يركز على النشاط ودوافعه الخاصة بتحقيق الألم وإطفاء المنبهات المثيرة بقول فرويد: ((.. يمكننا بالكاد أن نرجع إلى المصادفة أن ثلاثة من الأعمال الأدبية الخالدة في كل العصور وهي (الملك أوديب) لسوفوكلس، و(هاملت) شكسبير و(الأخوة كارامازوف) دستونيسكي، كان ينبغي عليها كلها أن تتعامل مع نفس الموضوع، قتل الأب، وفي كل هذه الأعمال ظل الدافع للقيام بعمل معين، أو مأثرة معينة وكذلك المنافسة الجنسية، حول امرأة موجودة بطريقة جلية .

- الرمز : يحدد (يونج) الرمز بوصفه أفضل صيغة ممكنة للتعبير عن حقيقة مجهولة وأنه أكثر كثافة من معناه الواضح المباشر، في حين تكون (الإشارة) دائماً، أقل من المفهوم الذي تمثله وقال يونج باللاشعور الجمعي والأنماط الأولية والعقد والقناع .

- أندرية بريتون: و(الجنون) يقول: (أنني استطيع أن اقضي عمري كله فاتحاً عيني على اتساعهما محدقا في أسرار الجنون).

- البيركامو : (أراد الفنان السريالي استخلاص العقل من اللاعقل، وأراد تنظيم اللاعقلاني غير المنظم).

- رامبو: طورت (السريالية) مشروعة، وأرادت أن تقيم قواعد للجنون والتدمير الذي يبدو بلا قواعد وعاش مضطرباً، متنقلاً، ومتحولاً، ومغامراً.

- ايلوار: قالت عنه (م.أ.كو) (أن الشيء الدال في شعره هو انه ليست هناك ثغرة بين البصري والعقلي لديه، فرؤيته الشعرية تقدم كلها هذه البساطة الخاصة (للمشهد) و(الفكرة) وكذلك عمليات التوحيد وإعادة التوحيد للعناصر المشتتة وغير المنظمة). لفن الحديث : يرى دعاته أن العمل الفني (خلق) وليس مجرد (تعبير) وهو لا يحاكي أو يعكس أو يقلد أو يستنسخ أنموذجاً، وموديلاً منعزلاً، إنما يباشر في خلق عالم المنتوج الفني بشكل مباشر وفوري وفق رؤيته، وأداته، وتقنياته، فيمزج بين فكرته الرؤيوية وتعبيره الذي يجسده من خلال شكل فني محدد بصيغة متكاملة.

- الجسد: يقول (مارلو بونتي) عن استخدام الجسد (يجب علينا أن نلحظ أننا نجد أول خطوط تشكل مفردات اللغة في التؤمة المشحونة بالانفعالات التي يغلف بها الإنسان العالم المادي لعالم رمزي إنساني، وهذه ليست إلا أحد أشكال استخدام الجسد استخداما يرتبط دائما وقبل كل شيء بالفعل البيولوجي، وهو حامل لمعنى ما وأن كان على أية حال افتراضياً ويعد سلوكاً افتراضيا إلى جانب ارتباطه الوثيق بالفعل البيولوجي والفسيولوجي الوظائفي (انظر: طاقة الممثل، مقالات في انتروبولوجيا المسرح إصدارات المسرح التجريبي، ترجمة د. سهير الجمل) سارتر: في كتابه (سيكولوجية الخيال) (.. إن الجمال الفائق لامرأة ما يذهب الرغبة فيها فلكي يرغب فيها شخص ما، يجب أن ينسى أنها جميلة إلى هذا الحد(..) - الشهوة الجنسية إزاء أجمل النساء تتحقق عند من يفتقد إلى كل حسّ جمالي!)... فالجمال يذهب الرغبة ويستولي على دهشتنا وتأملنا، وليس على شهوتنا أو رغبتنا الجنسية، فالرغبة توقظها أشياء أخرى غير الجمال وهما في النهاية مفهومان متناقضان لا يجتمعان .(انظر : د. سعيد توفيق/ تهافت مفهوم علم الجمال الإسلامي - ص 70- 71 دار الثقافة للنشر والتوزيع - القاهرة: 1993) . القدر : عرف بمعناه (الميتافيزيقي) الماورائي عند الإغريق في مآسيهم (التراجيديات)

وأصبح (دموياً) عند الرومان وغي عصر النهضة، أصبح (تحدياً) إنسانياً وإراديا وفي القرن (الثامن عشر) أصبح (ضغطاً اجتماعياً) وفي العصر الحديث، خضع لعوامل الغريزة، والوراثة، والصراع الطبقي، والقهر، والإحباط . (انظر : د.نبيل راغب/ دليل الناقد الأدبي/ دار غريب القاهرة 1998 ص63. العمارة : يعرفها (لويس كان) بأنها (الاستعمال الجيد للفضاءات إنها ملء المساحات الموضوعة من قبل المستخدم، إنها خلق الفضاءات التي تثير شعوراً بالاستخدام الملائم. (1) لتصميم: عملية التكوين والابتكار (جمع عناصر من البيئة ووضعها في تكوين معين لإعطاء شيء له وظيفة أو مدلول حيث تتدخل فيه الخبرات الشخصية والفكر الإنساني .(2) التصميم الداخلي فن معالجة الفراغ أو المساحة وكافة عناصرها على نحو جمالي يساعد على العمل داخل المبنى (..) أرضيات، حوائط، سقوف، تجهيزات (أثاث، إضاءة) ومجالاته: سكني وعام (تجاري مثلا) وخاص (معارض، مسارح) (3) الفضاء: هو الفراغ الذي يحتاج إلى تحديد Bounding ويعين الفرد هوية) identification) الحيز، وتفاعلاً (بايولوجيا) و(ثقافياً) بين (الذات) و(البيئة) لكي يتمكن من تمييزه فالفضاء يخضع للبرمجة بأشكال محورة ومقاييس معروفة(4)(...) رودلف ارنهايم: يعرف الفضاء: بأنه (شيء مستمر وطبيعي ومجرد ولا نهائي وأنه يكون معرفا بوجود (أشكال داخله)، فضاء يسبق الأشياء أو الأجسام الموجودة فيه، وبغياب هذه الأشياء يصبح كالخاوية، الخالية غير المحددة...) ويعرف (الفضا) (ستيفن بترسون) : بأنه (كيان له شكل وهيئة، ولا يكون فائق الوصف أو خيالياً Ineffable ولا مجرداً abstract (...) (الفضاء السالب هو كل ما ليس فضاء ويمكن تخيله كثيء شفاف يحيط بالجدران وليس الجدار نفسه. عناصر الفضاء : خطوط (بعد واحد) ومسطحات (بعدين) ومجسمات (ثلاثة أبعاد) مستوياته: الأرضية، السقوف، ورأسية تمثل حدوده وتأثيثه (بالجماد والنبات) ووظيفة

(اقتصادية مثلا) (5) العمارة: يعرفها (لوكوربوزيه) بأنها (اللعب البارع والصحيح (بالكتل) التي تجمع وترى في الضوء، المكعبات، المخاريط والكرات والاسطوانات والأهرامات وهي التكوينات العظيمة الأولية التي يظهر الضوء ميزتها وفوائدها، هي التكوينات الجميلة. (6) العمارة الإسلامية: يقول (ارنست كروب) (تتميز بخاصية (ثبات) الشكل مع تباين الوظيفة، وهي عمارة لا تغير شكلها بسهولة تبعا للوظيفة (...) والشكل الواحد يمكن أن يخدم أكثر من وظيفة، فهو مرن ومهيأ لاستيعاب وظائف مختلفة، وخير مثال على ذلك الفضاءات المحيطة، بالأيونات الأربع التي تشيع في المباني العربية كالقصور والمساجد والمدارس والخانات ودور السكن فهذا التصميم (مثالي) يمكن أن يستوعب وظائف مختلفة. نمير قاسم البياتي/ ألف باء التصميم الداخلي / جامعة ديالى ص28، 35، 48، 49 .

أسئلة الفصل الرابع

س1: هل للاكتشافات التقنية تأثيراً على فنون التزويق (الماكياج)؟

س2: هل يمكن العثور على جذور (أسطورية) في صياغة (القناع)؟

س3: عماذا يكشف علم الأعراق البشرية (الانثروبولوجيا)

س4: ما معنى أن يخضع (الوجه) البشري للتوليف والمونتاج؟

س5: بين دور اللعب الارتجالي في فنون الكوميديا دي لارتا؟

س6: كيف يفسّر (باتريس بافيس) في كتابه (تحليل الفرجات) توظيف (الأقنعة)؟

س7: كيف جسّد اليونانيون القدامى مقدساتهم من خلال القناع؟

س8: اشرح ما تعرفه عن توظيف القناع عند (اليابانيين)؟

س9: هل عكس القناع (الأفريقي) عالماً روحياً خاصاً؟

س10: علل احتفاء مسرحيات (الأسرار) بالمسوخ في القرون الوسطى؟

س11: كيف نظر (جوردن كريج) و(ماير خولد) للقناع؟

س12: هل وجد (الصينيون) أن (صبغ الوجوه) بديلاً عن استخدام القناع؟

س13: ما المقصود (بالتقنع) عند (برخت)؟

س14: كيف وظف (بيتر بروك) القناع في واحدة من تجاربه؟

الخاتمـــة:

مازالت التساؤلات التي طرحها منظرون كبار وفنانون أساطين في فلسفة الفن وعلم الجمال وتقنيات النتاج الفني، ومشكلات الإبداع، تستحث المبدعين لكي يباركوا الجديد، المحدث، والمبتكر، لينتجوا المزيد منه هذه الأسئلة لن تستنفد أغراضها القريبة والبعيدة لأنها تبحث في تخوم محلقة فوق الأطر (الزمنية- والمكانية) المباشرة، وتستقطب طاقات إبداعية، من داخل تجاذبات القوى التكوينية للنتاج الفني، وهي تقترح لغة بصرية متحركة، شفافة، بعيدة عن الكتل الصلدة للحراك الاجتماعي في الوعي الفني وتوصل الأشعة الفائقة للعبقرية التي تخنقها أيديولوجيات محنطة، حتى تنقلها من ضفاف مغمورة منسية إلى واجهة (الفترينا) الفضائية، التي تهجس بها رغائبنا الدفينة، ويؤمى بها شغفنا الحالم بالجمال، المقنع باحتمالات مفتوحة من الأقنعة المعمولة ببهجة اللون وبحرفية الشكل المبتكر حتى تثير هذه الفرجة البصرية المزيد من الأحلام والآمال السعيدة عند المتلقي .

المصادر والمراجع

1. القاموس الفلسفي / د. جميل صليبا .

2. د. عفيف البهنسي/ الفن الحديث في البلاد العربية، دار الجنوب للنشر اليونسكو 1980

3. د. عبود عطية/ جولة في عالم الفن.

4. مختار العطار / الفن والحداثة بين الأمس واليوم – الهيئة المصرية:

5. د. يونس لوليدي/ الميثيولوجيا الإغريقية في المسرح العربي المعاصر. مطبعة انغوبرنت – فاس (المغرب) : 1998

6. د. حسن يوسفي/ المسرح والانثروبولوجيا/ دار الثقافة – الدار البيضاء : 2000

7. د. شاكر عبد الحميد/ علم نفس الإبداع/ دار غريب / القاهرة : بلا.

8. طاقة الممثل/ مقالات في انتروبولوجيا المسرح إصدار المسرح التجريبي ترجمة د. سهير الجمل القاهرة.

9. د. سعيد توفيق/ تهافت مفهوم علم الجمال الإسلامي/ دار الثقافة للنشر والتوزيع القاهرة : 19930.

10. د. نبيل راغب/ دليل الناقد الأدبي/ دار غريب / القاهرة :1998 .

11. د. نمير قاسم البياتي / ألف باء التصميم الداخلي جامعة ديالى : 2005 .

المؤلـــف في سطور:

أ.د. عقيل مهدي يوسف عميـد كلية الفنون الجميلـــة – جامعة بغـداد نشر الكتب المنهجية العديدة ومنها:

- الجمالية بين الذوق والفكر

- أسس نظريات فن التمثيل

- جاذبية الصورة السينمائية

- المسرح والمسرحية الاشتراكية (أطروحة باللغة الإنكليزية).

- الواقعيـة في المسـرح العراقي، متعـة المسرح.

- القرين الجمالي في فلسفة الشكل الفني.

- (ترجـم) تربية الممثل في مدرسة ستانسلافسكي ج. ك كرستي.

- اشرف على رسائل وأطاريح الماجستير والدكتوراه.

- رئيس رابطة النقاد المسرحيين في العراق.

- عضو اللجنة الاستشارية في وزارة الثقافة.

المحتويات

الفصل الثاني

النظرية الجمالية الحديثة

الفصل الرابع

تساؤلات في مجرى تطور الفنون

Printed in the United States
By Bookmasters